如何畫出
《秘密花園》的美境

《秘密花園》作者親自示範，
38種花園、海洋、森林圖形一次學會

How to Draw Inky Wonderlands

Create and Color Your Own Magical Adventure

喬漢娜·貝斯福 著
Johanna Basford

遠流出版公司

如何畫出
《秘密花園》的美境

《秘密花園》作者親自示範，38種花園、海洋、森林圖形一次學會
HOW TO DRAW INKY WONDERLANDS

作者　喬漢娜・貝斯福（Johanna Basford）

譯者　吳琪仁

行銷企畫　劉妍伶

執行編輯　陳希林

封面設計　賴姵伶

內文構成　賴姵伶

發行人　王榮文

出版發行　遠流出版事業股份有限公司

地址　臺北市中山北路1段11號13

客服電話　02-2571-0297

傳真　02-2571-0197

郵撥　0189456-1

著作權顧問　蕭雄淋律師

2021年06月01日　初版一刷

定價新台幣　320 元

有著作權・侵害必究　Printed in Taiwan

ISBN　978-957-32-9066-7

遠流博識網　http://www.ylib.com　E-mail: ylib@ylib.com

（如有缺頁或破損，請寄回更換）

如何畫出《秘密花園》的美境：《秘密花園》作者親自示範，38種花園、海洋、森林圖形一次學會/喬漢娜.貝斯福(Johanna Basford)著；
吳琪仁譯. -- 初版. -- 臺北市：遠流出版事業股份有限公司, 2021.06
面；　公分
譯自：How to draw inky wonderlands: create and colour your own magical adventure.
ISBN 978-957-32-9066-7(平裝)
1.繪畫技法
947.1　　110004601

This book belongs to
本書是

. .

前言

我要跟各位分享一個秘密，一個幾百年以來藝術界一直想要隱瞞的秘密：畫畫不是一種與生俱來的才能，而是一種技能，並且還是一種任何人都可以學得會的技能。

我本人就是活生生的例子。以前我在班上並不是最會畫畫的學生，但是看看現在的我！我居然以畫畫開創了自己的生涯事業。怎麼做到的？因為我解開了「畫畫的密碼」：

方法＋想像力×練習＝畫畫

我在本書中會以步驟示範自己是如何畫出圖形。例如，我會向大家示範我是用什麼方法畫出一朵有莖的花。學會基本的方法之後，各位就可以嘗試做一些變化：例如，這裡畫個不同的花瓣，那裡加上一片葉子等等。各種組合都不妨試試看，你會創造出無限多種各式各樣的圖形。這一點也不難，你只需要學會幾個小訣竅跟小密技，然後就是練習（越多越好）！

本書除了有步驟式的示範教學，還有讓你繼續完成或塗色的圖畫，並且提供一些點子，讓你可以創作出自己的畫畫作品。我把這本書分成花園、海洋、森林三個部分，讀者可以各自探究。

我希望每個人都有信心可以拿起筆來畫畫。你不必是藝術家或要有專業用具，而且也絕對不必每次都要畫出什麼曠世巨作。你要做的就只是開始畫。找一枝鉛筆，就在這一頁上隨便畫朵小花。來吧，我知道你可以的！

Johanna x.

喬漢娜・貝斯福

如何使用本書

1. **先在紙上練習**。你需要有東西來練習畫。找一些空白的紙張或一本素描簿,跟著本書裡的步驟練習畫,嘗試看看新的技巧。

2. **先用鉛筆,再用墨水筆**。我從來都不會直接用筆畫。每次都是先用鉛筆畫,差不多畫完時,接著用墨水筆畫一次。等到墨水乾了之後,再輕輕把鉛筆線條擦掉。如果你是畫在半透明的薄紙上,可以把另一張紙放在剛剛畫好的鉛筆圖形上,然後再用墨水筆畫一遍到新的紙上面。

 跟著示範步驟練習時,請用鉛筆來畫,直到最後一個步驟。畫到最後一個步驟時,請改用墨水筆來畫。

3. **試試用具**。請翻到本書最後一頁,這個試畫頁面可以讓你在上面用鉛筆試畫,或試塗一下筆的顏色,並且確認會不會滲透(暈開)。如果會的話,畫的時候不妨小力一點,或者用別的筆來畫。

4. 我在下一頁會推薦一些我使用的畫畫工具。畫畫的工具會因人而異,我喜歡的,可能是你討厭的!不妨盡量試試各種不同的用具,看看哪些最適合自己。

5. **祝大家畫得開心**!不必太過於小心翼翼,出錯也不要在意。畫畫是一種練習,隨著時間會越來越上手。

6. 這本書沒有目錄頁。我鼓勵各位可以隨意翻開某一頁,跟著步驟練習畫,也可以從某個單元直接跳到別的單元。

7. **這裡還有更多**!我特別爲了這本書製作了一個隱藏版的參考資料庫,裡面有我最喜歡的藝術工具清單、獨家下載、特別加贈的示範教學,還有更多其他的好康!

www.johannabasford.com/howtodraw

小訣竅:如果要在花的中心部分均勻地畫出花瓣,可以把花心的部分想像成一個鐘面,在12點、3點、6點、9點的位置(也就是把這個圓形分成四等分)畫上花瓣。然後在每個空隙繼續畫上花瓣。花瓣的大小可以隨意變化,每個空隙的花瓣數量也可以改變,這樣就能畫出各種不同的花朵。

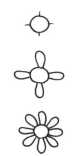

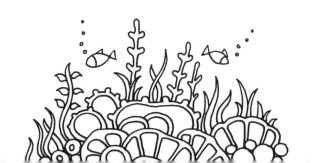

用具

以下是一些我個人在畫畫時喜歡用到的工具與材料。畫畫的部分樂趣乃在於找到自己喜歡使用的媒材和工具，所以請參考下面的介紹，開心地探索藝術媒材的世界吧！

1. 紙張

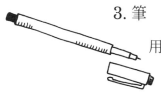

如果是拿來練習，用白色的列印紙即可，或者也可以使用素描簿。我會建議最好是白色或象牙白、表面光滑的紙。我喜歡用繪圖紙來畫，因為我的筆跟鉛筆可以很流暢地滑過光滑的紙面。而且這種紙夠薄，我可以把一張紙放在另一張的上面，然後把下面的圖形描畫到上面這張紙。

2. 鉛筆

我是用自動鉛筆來畫。它們看起來像是一般的筆，但裡面不是油墨，而是鉛筆芯。我喜歡用0.5的HB或B鉛筆，它們軟硬適中，很適合拿來畫畫，不會把紙面弄得糊糊的。

要描畫的時候，我會用筆芯很軟的普通鉛筆，例如3B鉛筆，在描圖紙的背面塗黑。這樣可以防止描圖紙破裂，或把下面的紙畫出壓痕。

3. 筆

用鉛筆畫完草圖之後，我會用0.2的細字筆再畫一遍。0.2的筆頭很適合畫極小的細部，而且這種纖維材質的筆尖也很容易控制。

4. 削鉛筆機

自動鉛筆不需要削，但是你還是會需要削色鉛筆。如果一次要削很多的話，我喜歡用削鉛筆機，我桌上就有一個，只要轉動把手，就可以削出完美的筆尖，而不會削到手起泡。我另外在每天用的鉛筆盒裡也放了一個便宜的小削鉛筆器。

5. 橡皮擦

為了避免把畫面弄髒，請用乾淨的白色塑膠橡皮擦。在使用之前，可以先在白紙上或桌子上把橡皮擦的黑色屑屑弄掉。

6. 塗色

色鉛筆是最方便的選擇，而且樣式也最多。你還可以在上面疊色跟調色，創造出各種不同的效果。

墨水筆就有點棘手。它們可以創造出鮮明的色塊，但是卻容易暈染，所以在畫之前，要先在本書最後的試畫頁上測試一下。亮亮筆、金屬色、有香味的中性筆，都可以拿來試試，很好玩的！

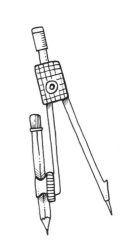

7. 圓規

圓規是非常便宜的工具，可以用來畫出各種大小的正圓形。

8. 描圖紙

如果沒有描圖紙，可以用烘焙用的料理紙。這種很薄的紙可以用來放在畫好的圖上，把它描下來，這樣就可以複製到作品上，創作出對稱的圖樣。

9. 方格紙

這種紙很適合用來畫邊界或方形。你可以直接畫在方格紙上，也可以在方格紙上面放一張很薄的白紙，這樣就可以看到下面的格線，做為畫圖時的參考。

Garden

花園

花

大多數的花都可以從一個小點或小圓圈開始畫起。每朵花都可以分成5個步驟來畫。
步驟1到步驟4，請用鉛筆畫，接著用墨水筆把鉛筆畫的線條描一遍，然後加上一些
小細部跟裝飾。最後擦掉鉛筆線條。請先在紙上練習畫。

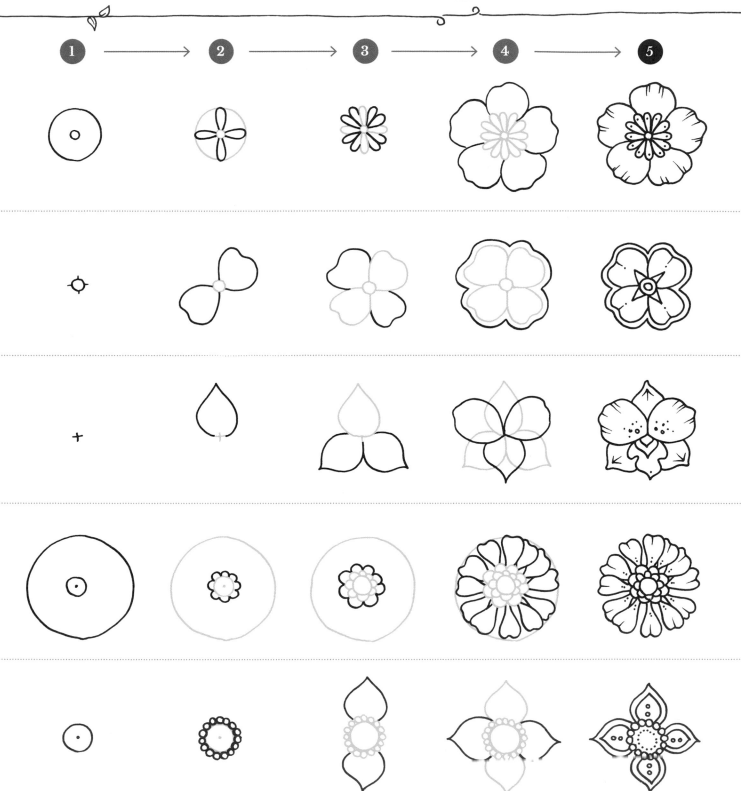

小訣竅：把花朵之間的空隙用線條勾勒出來，這樣可以創造出如同彩繪玻璃般的效果。

你可以畫一些不同的花，組合起來形成自己獨特的花朵圖畫。以下是一些你在畫時可以參考的圖形。在這些花上面用墨水筆補上細部，就成了可以著色的一幅畫。

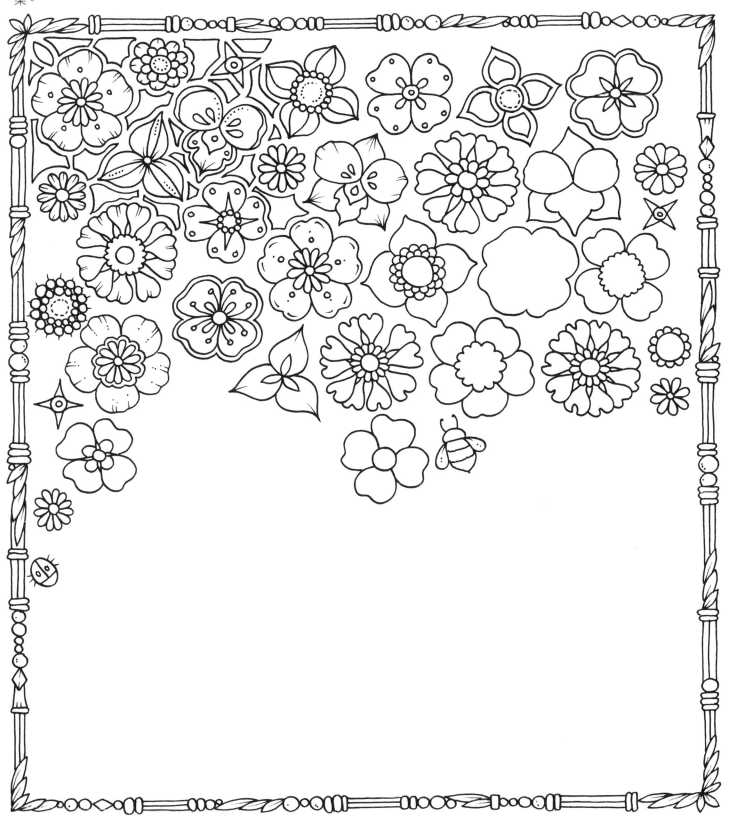

葉子

葉子跟花朵一樣重要，只要問問花店的人就知道！我自己在畫畫的時候，會使用這5種基本的葉子形狀，來做各種變化。一樣先從葉柄開始畫起，接著畫出葉片的輪廓，然後再加上細部，像是葉脈或圖案。

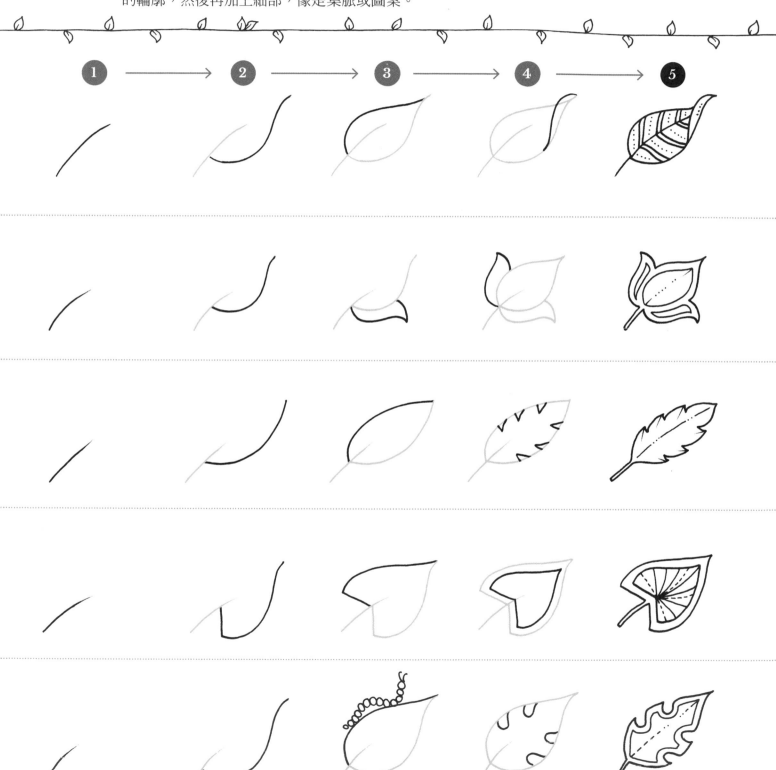

在下面這些花環上裝飾一些葉子，可以用墨水筆
畫出細部，或塗上一點顏色。

小點子：試試看在每個花環中間加上自己的名字或一句名言。

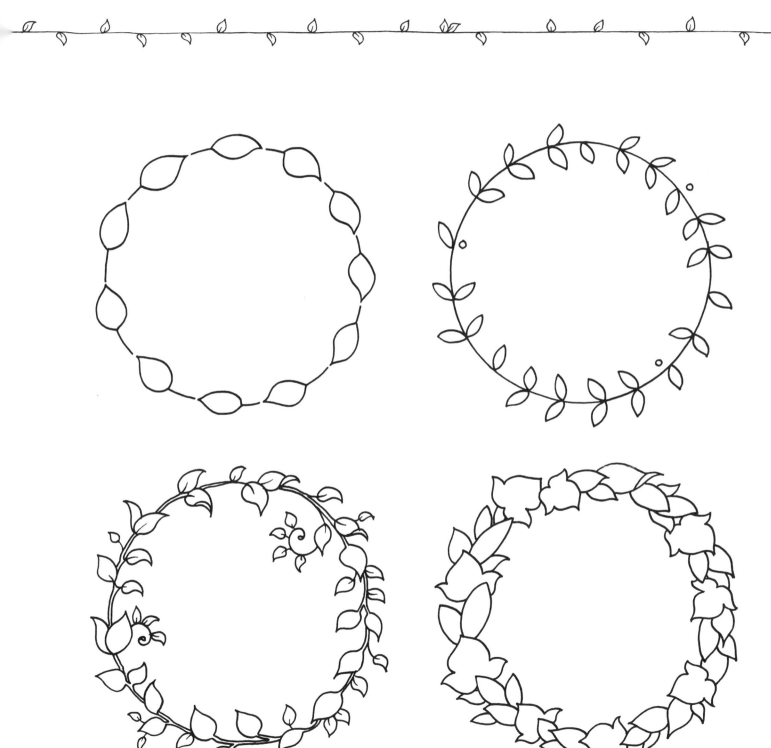

植物裝飾邊

畫幾個漩渦…　　　　加上小小的葉柄…　　　　葉子…　　　　小漿果…　　　　完成！

畫出你自己的花朵裝飾邊

小圓圈…

兩個心形的花瓣…

再畫兩片…　　用小圈圈連接…　　加上葉子…　　加上小短線跟點點…

小圓圈… 加上兩個 再畫兩片… 有點歪斜 莖的另一邊…
小花瓣… 葉子… 的莖… 再畫點葉子…

小訣竅：花瓣的位置可以有點變化，
這樣花朵才不會看起來都一樣。

心形的花瓣… 再畫點葉子… 加上小短線跟細部…
小圓圈… 莖… 葉子…

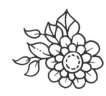

小花束

以下3種簡單的小花束,都是以花朵跟葉子組成,很容易就能學會,而且真的很漂亮,最適合裝飾在手寫字母旁邊,或者在筆記本上塗鴉。請依照以下的步驟畫,或者也可以重新組合,畫出屬於你個人獨特的花束。

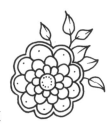

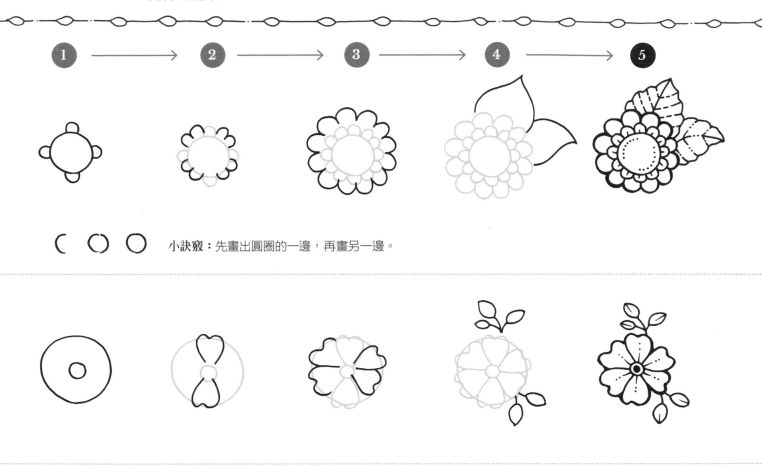

小訣竅:先畫出圓圈的一邊,再畫另一邊。

要把葉子畫得好像是從花朵下面出現。

替這一頁的花朵加上葉子跟色彩，把它們都變成美麗的花束。

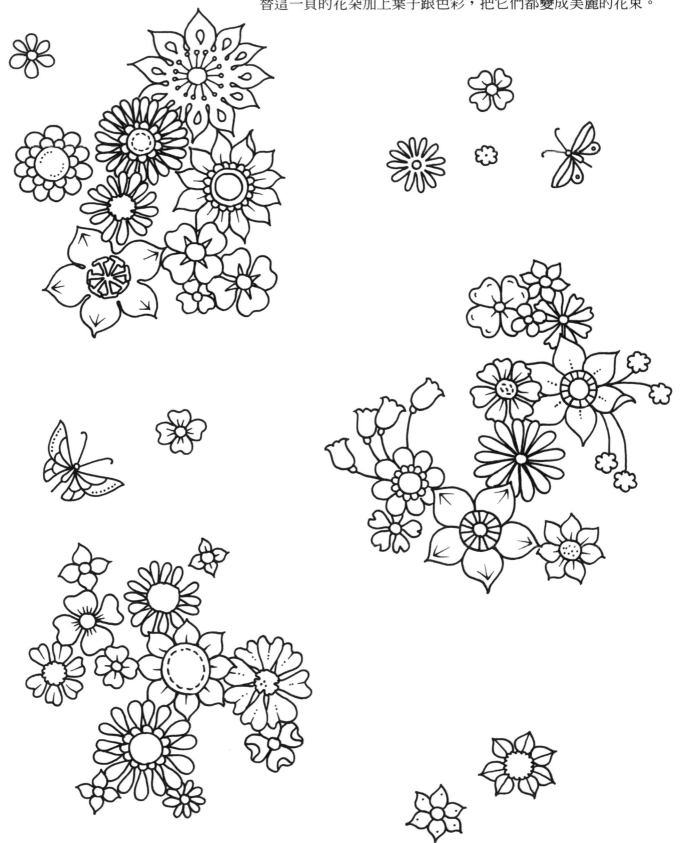

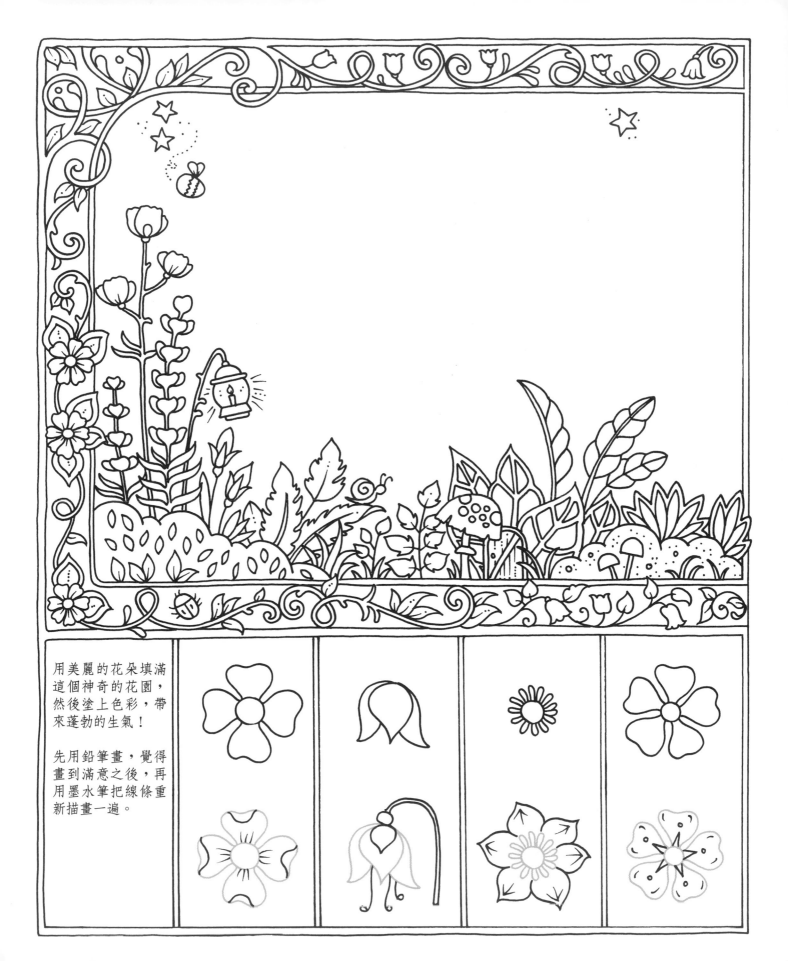

用美麗的花朵填滿
這個神奇的花園，
然後塗上色彩，帶
來蓬勃的生氣！

先用鉛筆畫，覺得
畫到滿意之後，再
用墨水筆把線條重
新描畫一遍。

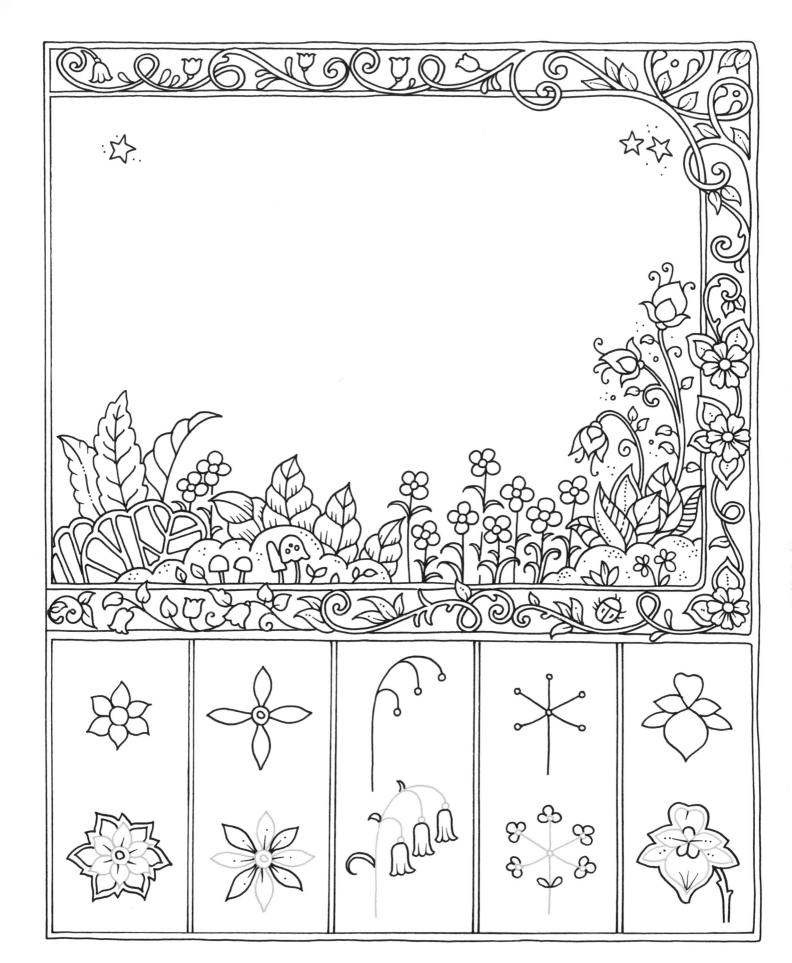

花束

本頁比較難的技巧是要把花朵重疊，讓花從其他花的花瓣下面出現，來創造出一種空間的深度感。用鉛筆畫的話，就可以先讓花跟葉子相互重疊，然後再用墨水筆描畫。

這些從花朵中央伸出的小小手臂，即是所謂的雄蕊。

① 先畫出一個小圓圈，然後在外面畫一個比較大的圓圈。

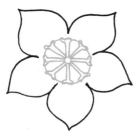

可以先畫出小短線，把中間的小圓圈分成5個區塊，這樣有助於在步驟3畫出花瓣。

② 要讓8個雄蕊均勻地環繞著花朵中央，可以先在12、3、6、9點的位置畫出雄蕊，然後在它們的間隙畫上其他4個雄蕊。

③
④
⑤

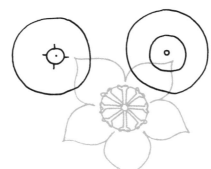

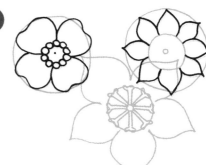

⑥

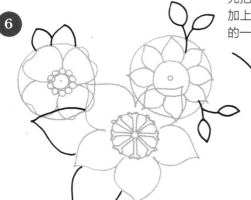

先把葉柄畫出來，然後加上葉子，先畫出葉片的一邊，再畫另一邊。

⑦

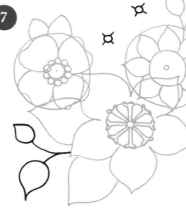

畫一個U字形，在頭上畫出波浪狀的花瓣線條，然後再畫花莖。

⑧

先畫出主要的葉片，然後在兩旁加上較小的葉子。

⑨

加上細部，並且塗上顏色。

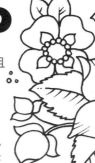
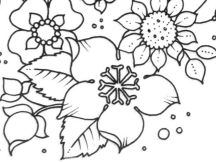

在花瓣或葉子加上小小的線條，會看起來有摺到的感覺。

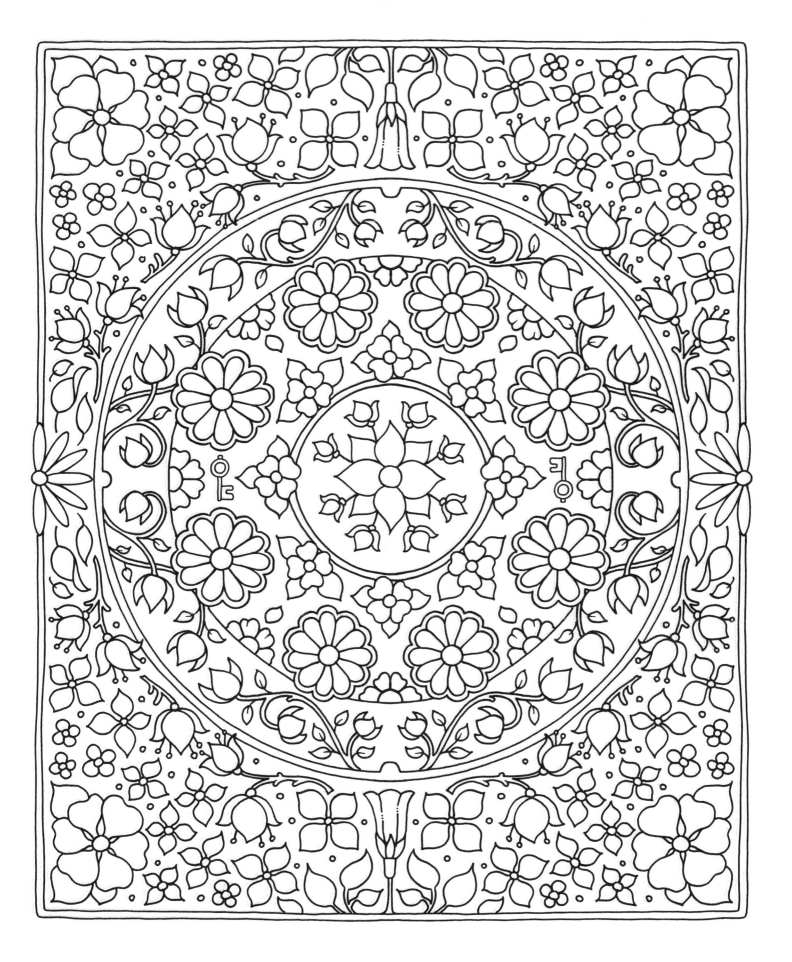

昆蟲

我喜歡在自己的畫作裡偷偷藏一些小驚喜,例如像是瓢蟲和蜻蜓。先在其他紙上練習畫這些小昆蟲,然後再偷偷畫在自己的作品中。

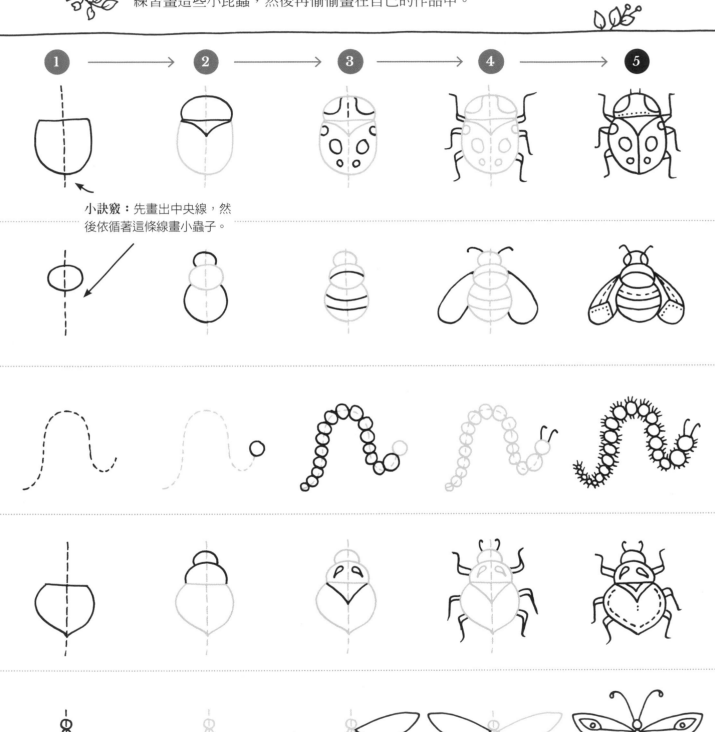

小訣竅:先畫出中央線,然後依循著這條線畫小蟲子。

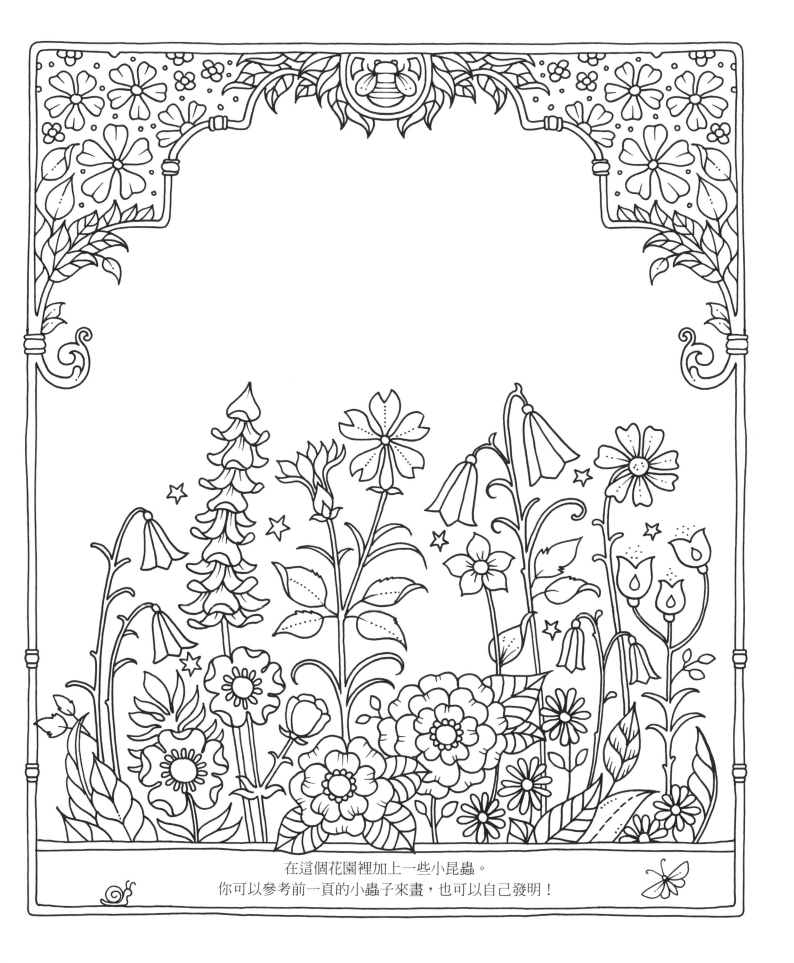

在這個花園裡加上一些小昆蟲。
你可以參考前一頁的小蟲子來畫，也可以自己發明！

有莖的花朵

 這些簡單的花朵都是由以下基本的元素組成：莖、花蕾、花瓣、葉子。用這個畫法來畫出你自己的花朵。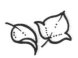

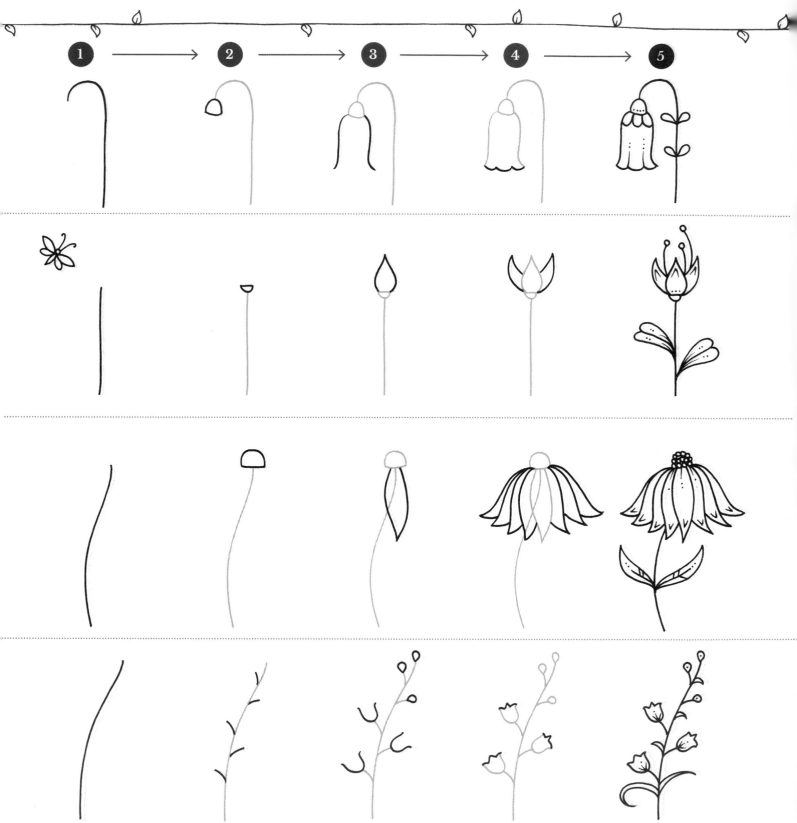

替這頁的花朵加上細部，
或者塗上顏色。

你可以參考這一頁的圖形，
畫出自己想像的花朵。

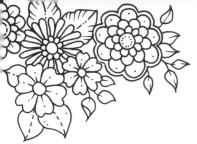
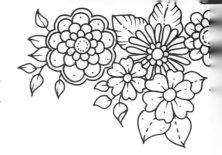

頂級技巧：對稱畫法

能夠畫出對稱的圖案會顯得非常厲害，但其實這真的非常簡單：秘訣就在於描圖紙。我在這頁示範的是一個裡面有漩渦的愛心圖樣。

1. 用鉛筆在長方形的紙上畫出一條中央線；這條線就是對稱線。

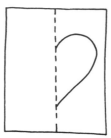

2. 用鉛筆畫出愛心圖形的一半。

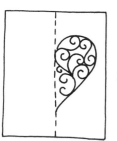

3. 在愛心裡面畫滿漩渦。

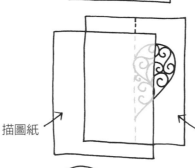

描圖紙 ←　　　→ 紙

4. 把描圖紙放在剛剛用鉛筆畫的圖上，應該隱約可以看到下面的鉛筆圖形。

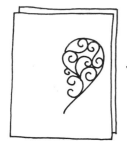

5. 用鉛筆把這一半的愛心圖樣描到描圖紙上。

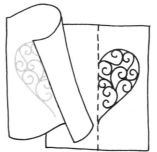

6. 接著把描圖紙翻面，這時剛剛描畫的圖樣是朝下對著下面的紙張。

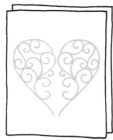

7. 把描圖紙上的一半愛心跟下面的另一半愛心對起來。

8. 用鉛筆在描圖紙的反面塗黑，只要塗剛剛描畫的那一半愛心即可。這樣就可以把剛剛描畫的線條轉印到下面的紙上了。

9. 把描圖紙移開，就大功告成！現在紙上就有一個用鉛筆畫的愛心圖樣了！

小訣竅： 把兩半的愛心接起來的時候，可以讓一些葉子重疊，或加上一些小東西，這樣就可以掩蓋中間的接縫。

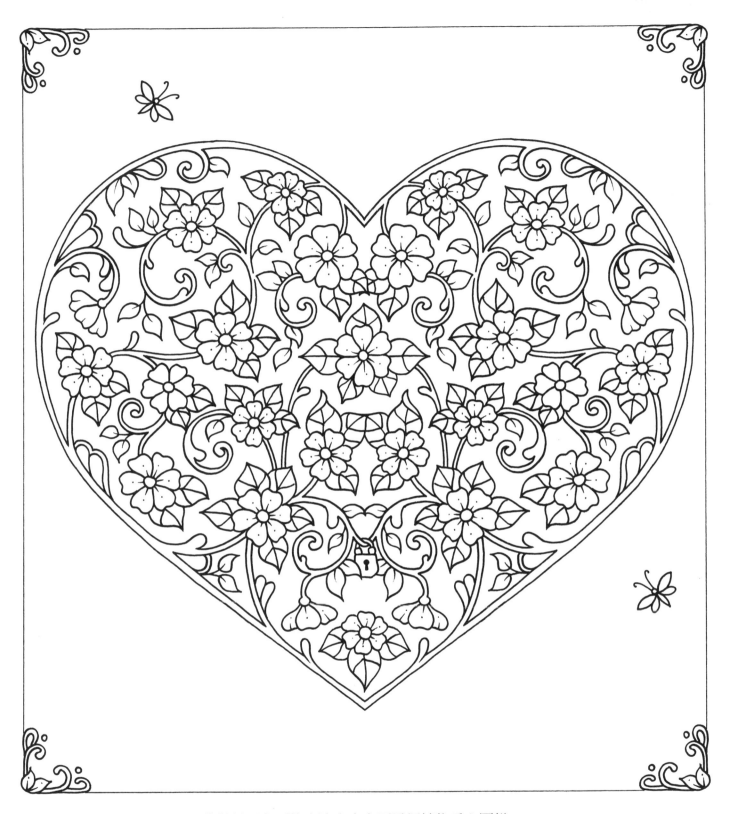

我就是用左頁的方法來畫上面這個植物愛心圖樣，
只是不是用描圖紙來轉印，而是用電腦。
這兩種方法都可以完美畫出對稱的圖樣，
當然你是絕對不必用電腦就可以畫出對稱的圖樣。

蝴蝶

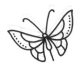

蝴蝶是我最喜歡畫的一個小東西,而且畫法很簡單,只要學會幾個小竅門就可以。我是運用對稱的技法來畫出翅膀,因為蝴蝶的翅膀是鏡像對稱。不要忘了在畫蝴蝶的圖樣時,好好發揮自己的想像力!

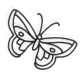

1

先畫出一條垂直線,這就是你的對稱線。接著,畫出一個小圓圈,做為蝴蝶的頭。

2

畫一個長長的淚珠形狀,做為身體,然後畫一個瘦長的雪茄形狀,做為「尾巴」。

3

接下來畫翅膀。先畫出一個比較大的前翅。

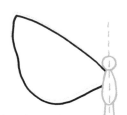

4

再畫一個比較小的後翅。

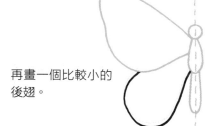

5

把翅膀分成幾個區塊,這樣可便於加上更小的細部。

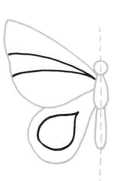

6

在翅膀上加上一些細部跟觸角。

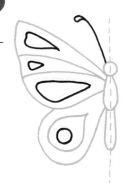

7

然後用描圖紙與對稱技法將另一半轉印上去,畫出一個完整的蝴蝶。

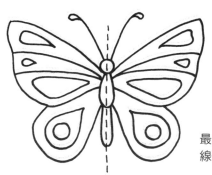

最後,用墨水筆描畫一遍,擦掉鉛筆線條,加上一些細部,或塗上顏色。

小訣竅：用亮亮筆或金屬色的中性筆在蝴蝶翅膀上畫出閃亮亮的小細部。

請畫完下面這些蝴蝶。用鉛筆先在翅膀A和B畫出細部與線條，然後用描圖紙將圖形轉印到翅膀C和D。

用墨水筆描畫一遍，接著擦掉鉛筆的痕跡。然後再加上顏色！

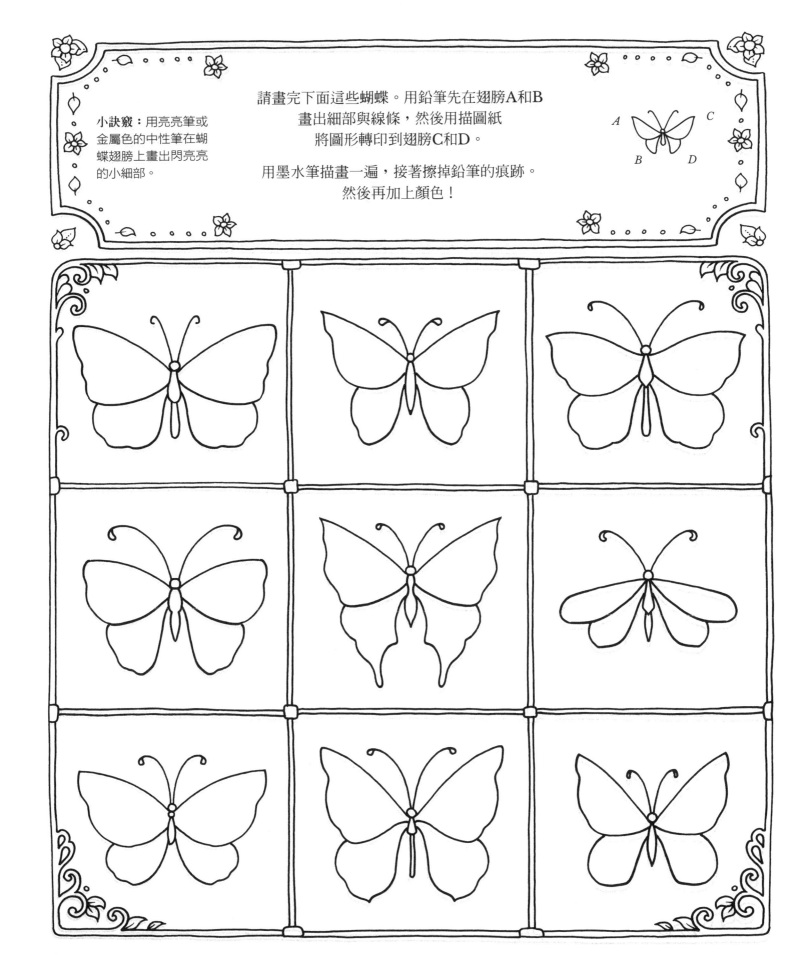

球形圖樣

我很喜歡這種優雅的球形花朵圖樣，在唸藝術學校的時候我就常常在畫！大的圖樣可以裱框起來，掛在自己家裡，小一點的圖樣則非常適合用來當做賀卡或婚禮邀請函。先畫出圓形的輪廓，然後在裡面填滿花朵和葉子即可。這個技巧也可以應用在正方形、星星形狀，甚至心形上面，不妨試試。當然並不一定要在圓形裡填滿花朵，畫糖果、魚、或鳥都可以。這個基本的技法是先畫出輪廓，然後再畫細部。

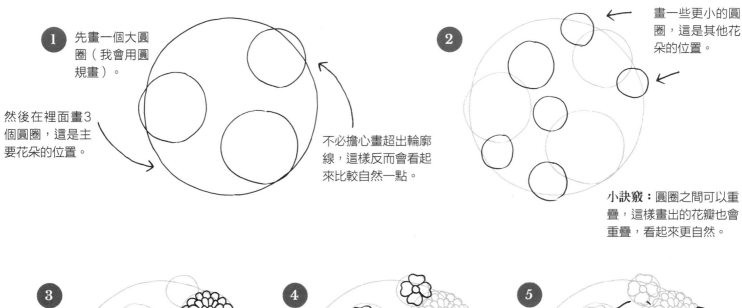

1 先畫一個大圓圈（我會用圓規畫）。

然後在裡面畫3個圓圈，這是主要花朵的位置。

不必擔心畫超出輪廓線，這樣反而會看起來比較自然一點。

2 畫一些更小的圓圈，這是其他花朵的位置。

小訣竅：圓圈之間可以重疊，這樣畫出的花瓣也會重疊，看起來更自然。

3 先畫出大的花朵。

4 接著畫比較小的花朵。

5 加上一些葉子。

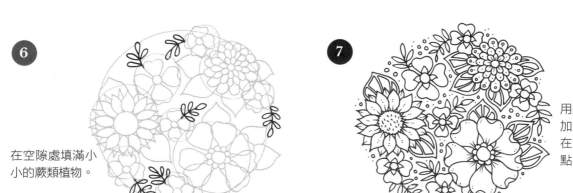

6 在空隙處填滿小小的蕨類植物。

7 用墨水筆描畫一遍，加上一些細部，然後在空隙處填滿小圓點。

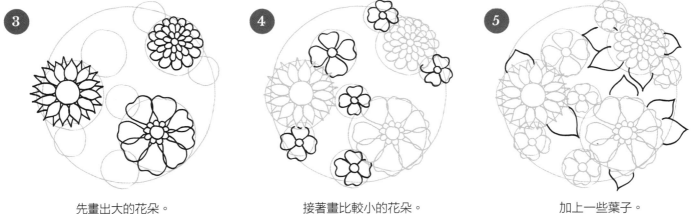

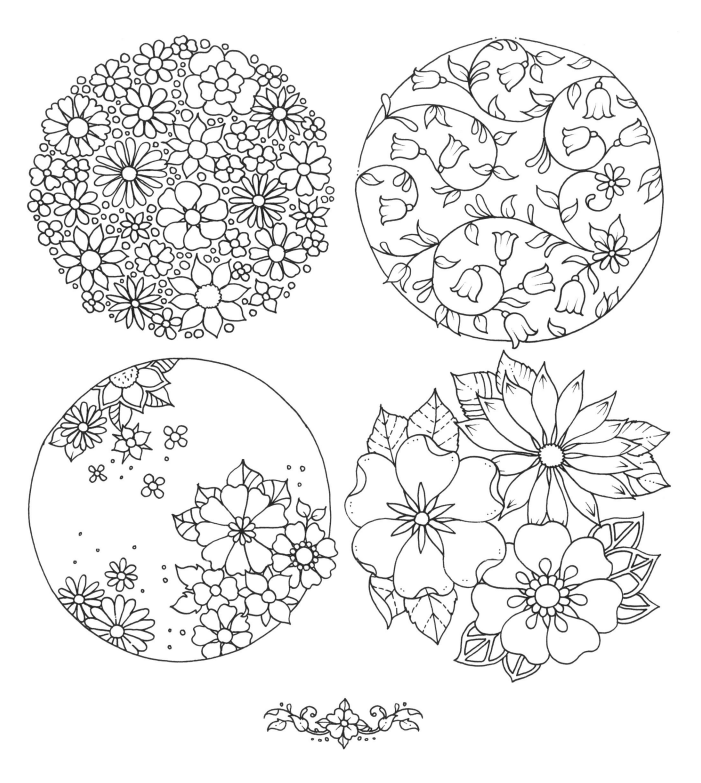

上面這些圖樣全是運用左頁的畫法變化而來的。

我的很多畫法都是把基本的技法做一些小小的改變，比方說，把花朵的大小做些
變化、只描畫輪廓、做大量的留白、或者在每個空白處填滿小圓點。

花環

用花朵和葉子組成的花環，既簡單又美麗，永遠百看不厭。花環的基本畫法
跟畫球形圖樣類似：先畫輪廓，然後是花朵、葉子，最後填滿枝葉。

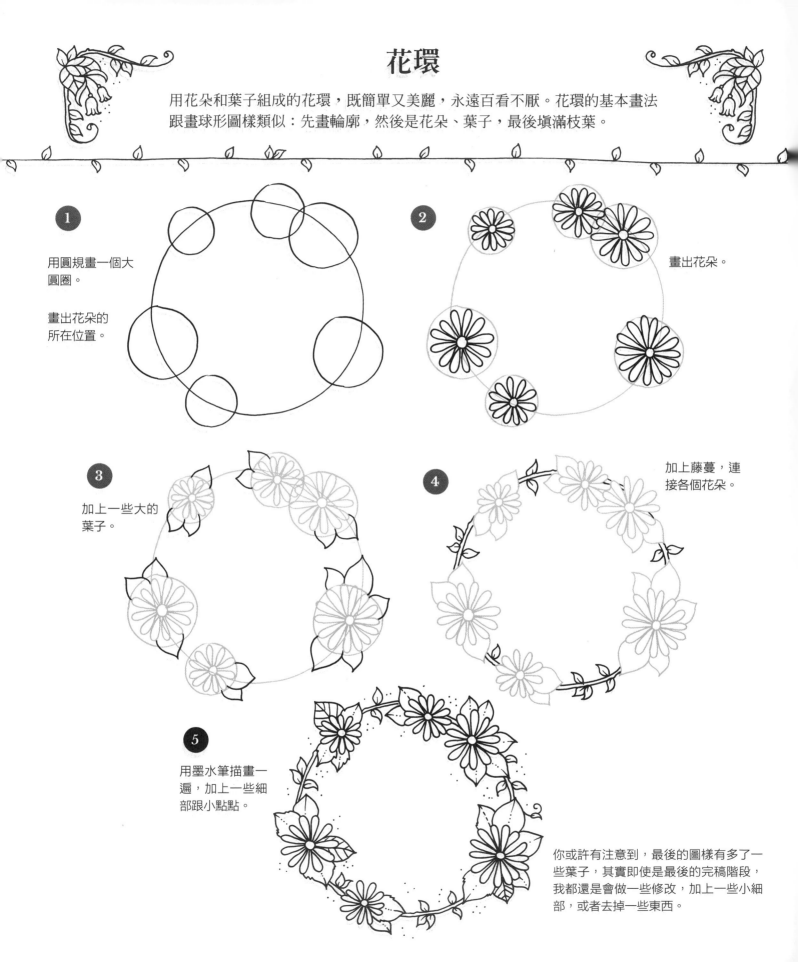

1 用圓規畫一個大
圓圈。

畫出花朵的
所在位置。

2 畫出花朵。

3 加上一些大的
葉子。

4 加上藤蔓，連
接各個花朵。

5 用墨水筆描畫一
遍，加上一些細
部跟小點點。

你或許有注意到，最後的圖樣有多了一
些葉子，其實即使是最後的完稿階段，
我都還是會做一些修改，加上一些小細
部，或者去掉一些東西。

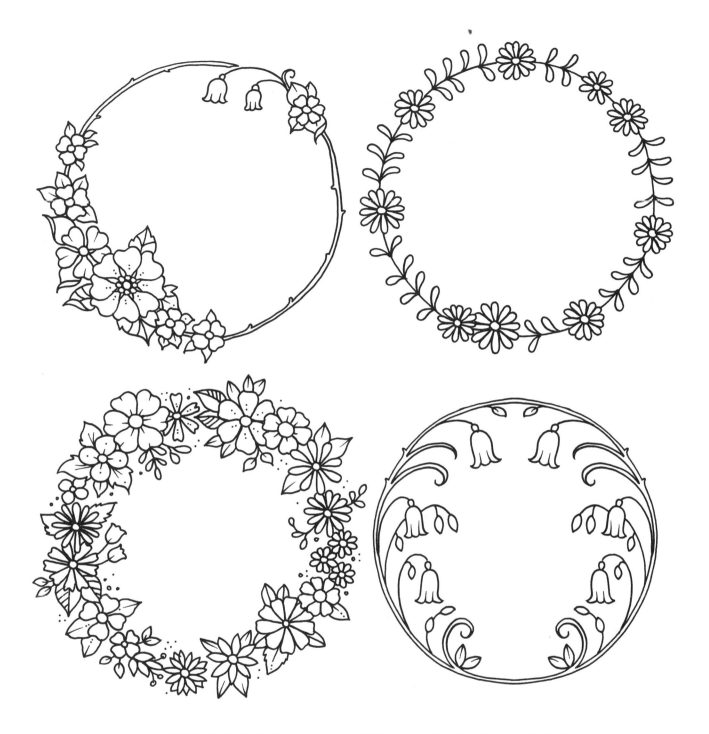

把花環的基本樣式做一些小小的調整，可以創造出許多不同的變化。以下是幾個調整的方向：

1. **現代感**：讓花環某些地方空白。
2. **素樸感**：用簡單的花朵跟葉子組合起來。
3. **飽滿感**：以各式各樣、密集聚在一起的花朵組成。
4. **對稱感**：先畫好其中一半的圖樣，然後轉印到另一半。

對稱的花飾

花飾的正中間可以空白，也可以不空白。我在我的書裡都是用這個花飾圖樣做為「這本書是＿＿＿＿的」這一頁的插圖。你可以根據想要放上的文字，用這種花飾圖樣做成個人的logo、邀請函、菜單或其他更多的用途。

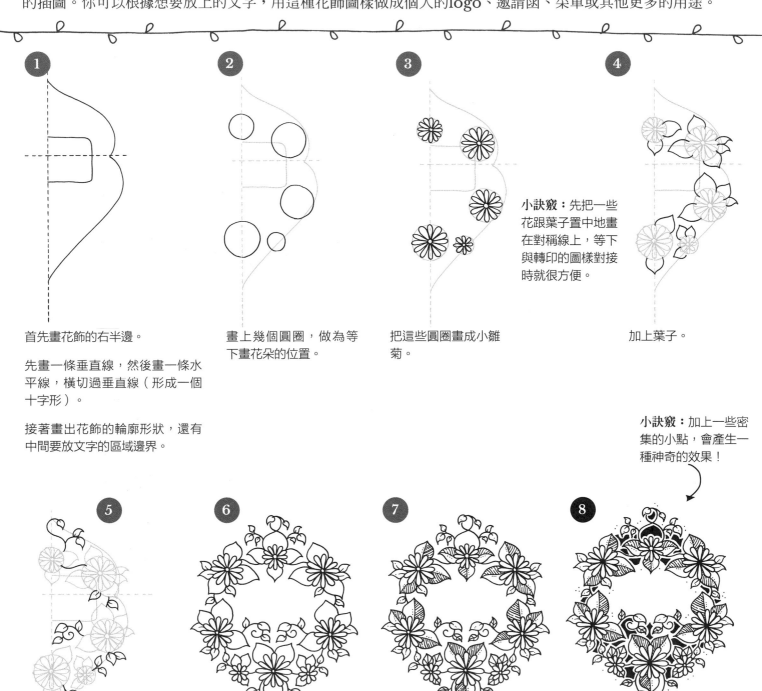

首先畫花飾的右半邊。

先畫一條垂直線，然後畫一條水平線，橫切過垂直線（形成一個十字形）。

接著畫出花飾的輪廓形狀，還有中間要放文字的區域邊界。

畫上幾個圓圈，做為等下畫花朵的位置。

把這些圓圈畫成小雛菊。

小訣竅：先把一些花跟葉子置中地畫在對稱線上，等下與轉印的圖樣對接時就很方便。

加上葉子。

小訣竅：加上一些密集的小點，會產生一種神奇的效果！

用藤蔓跟小葉子把各個小雛菊連接起來。

用對稱技法把另一邊的圖樣轉印過來，形成一個完整的花飾。

有時候你得在對接線處做一點點修改。

用墨水筆描畫一遍，加上大量的細部，擦掉鉛筆的痕跡。

各個圖形之間會形成負空間，你可以塗上深黑色的墨水，創造出一種彩繪玻璃的效果。

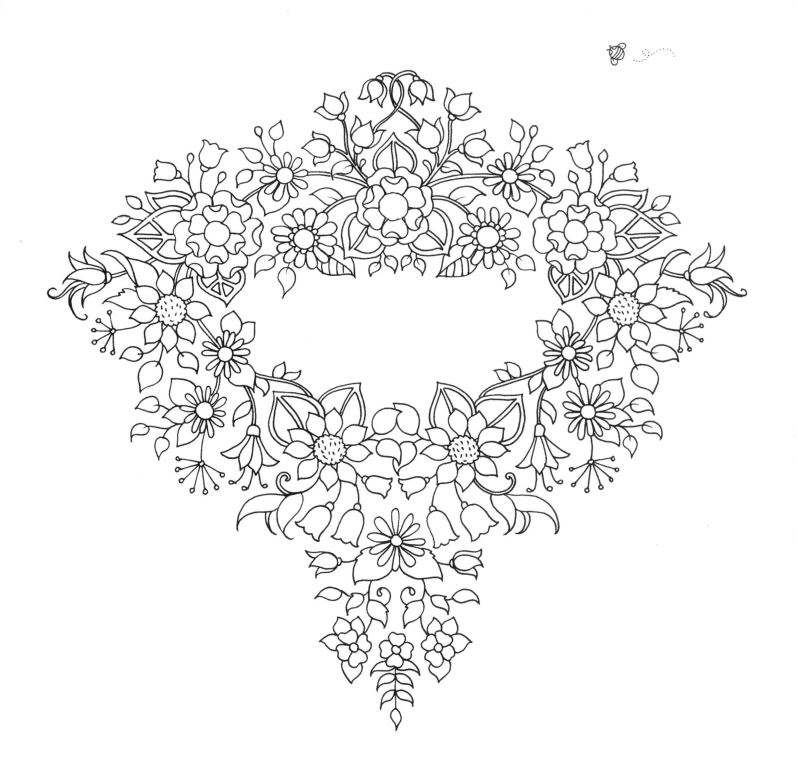

上面這個花飾需要再加上一點細部跟色彩，看起來才會更生動。

你會在中間寫什麼？
建議還可以在旁邊的空白處加上一些蝴蝶跟嗡嗡叫的小蜜蜂。

圖樣

電腦可以很神奇地設計出重複花紋的圖樣，不過你也可以用手畫。

在下面這頁加上細部，塗上顏色。→

1

這個正方形是我們要填滿圖案的區域。

先用鉛筆畫一些大圓圈。

2

畫一些大的花朵。

3

加上葉子。

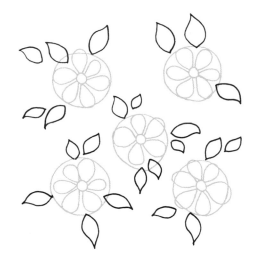

4

加上一叢叢有柄的葉子。

不要把所有的空隙都畫滿葉子，只要加上一些小枝子。

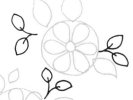
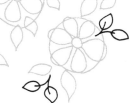

5

用稍微小一點的花，把一些較大的空隙填滿。

這裡的花可以畫得跟前面大朵的花不一樣。建議把花瓣的形狀跟數量改變一下即可。

6

最後用小圈圈填滿空白的地方，可以用單個的小圈圈，也可以幾個聚在一起。

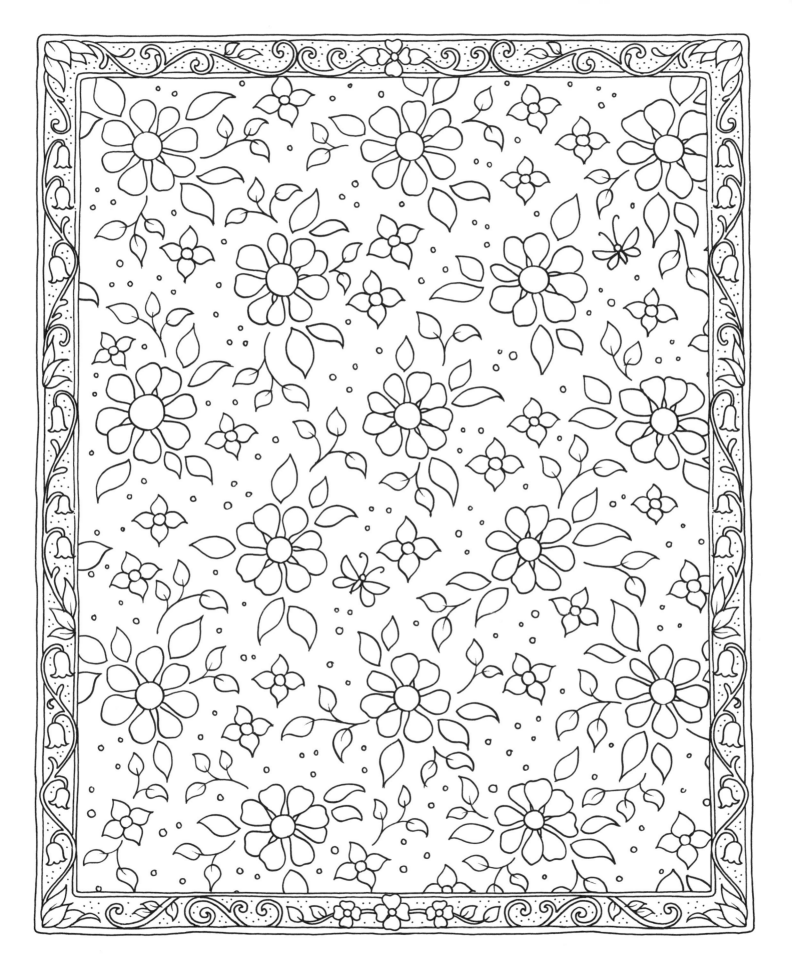

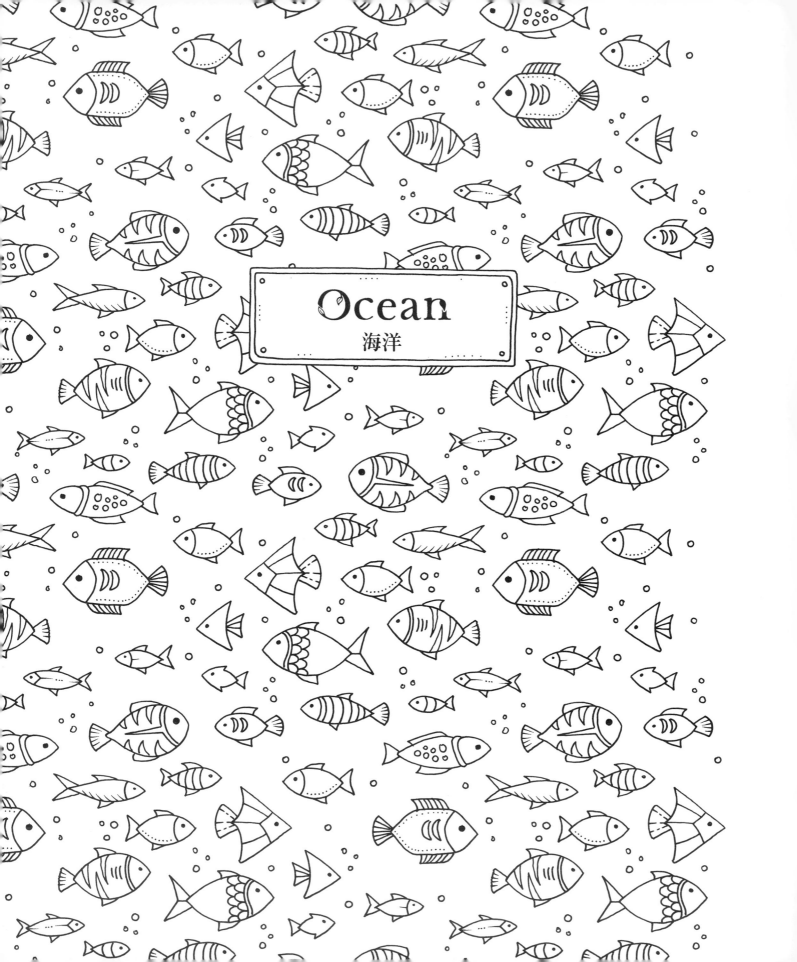

Ocean

海洋

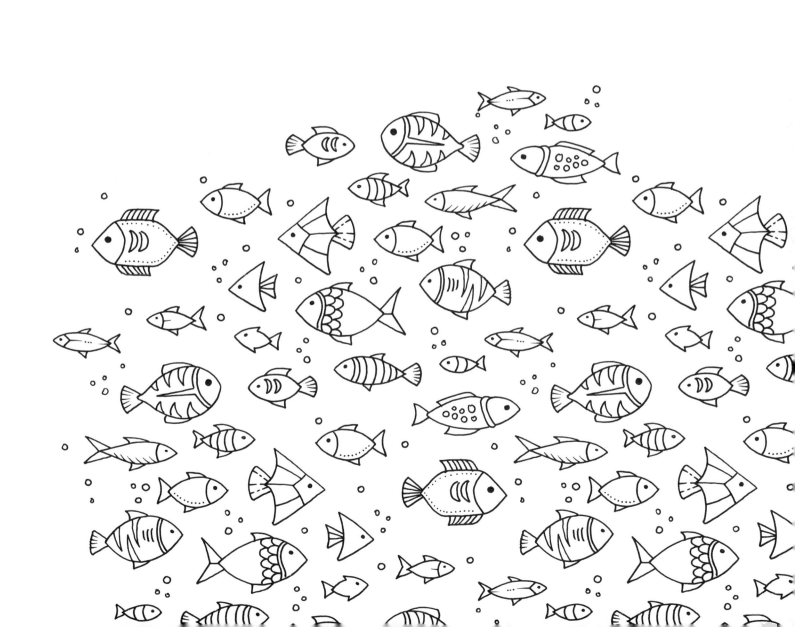

來畫魚！

畫魚的時候，我都是用這個方法來畫：魚身體、尾巴、魚鰭，然後是細部。把不同的形狀和圖案混合跟搭配，可以畫出無限多各式各樣的魚。拿起你的筆，開始來畫吧！

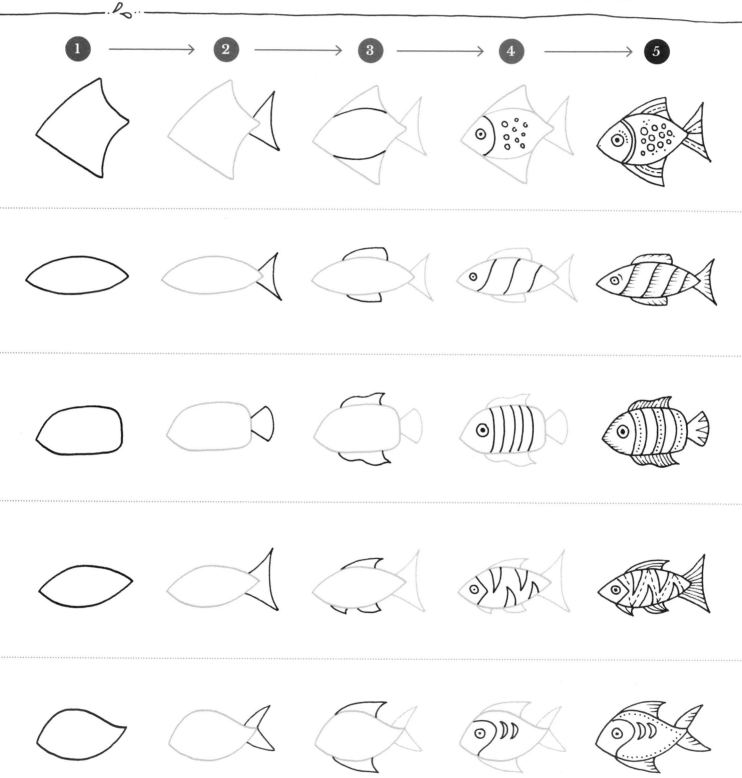

在這一頁上畫很多很多的魚，
然後塗上色彩！

喂，那條船呀！

我畫畫的秘訣就是先熟練基本畫法，然後加以調整或修改，就能創造出無限多的各種變化。這個方法也適用於畫花、葉子，當然還有船！

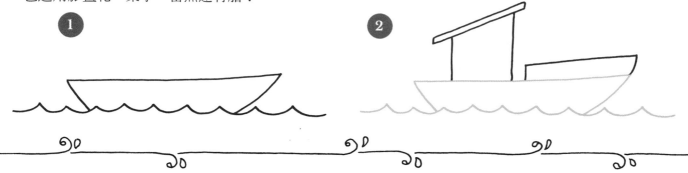

先畫出船的下面（船身），然後再畫上像是操舵室、安全護欄、桅杆、旗子、煙囪等東西。

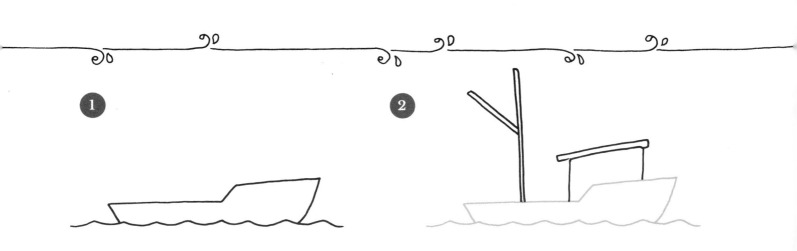

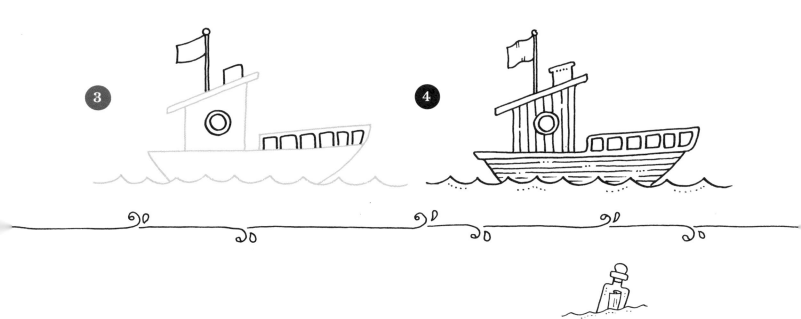

在這片海洋上畫滿各種大小、形狀的漁船。

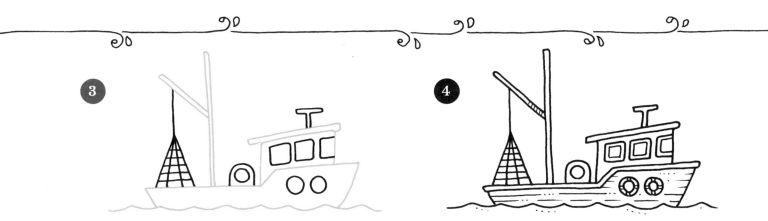

請參考下面的這些魚，然後在這兩頁上的魚輪廓線裡畫上你創作的圖形。

接著塗上顏色，讓它們看起來栩栩如生。

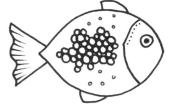

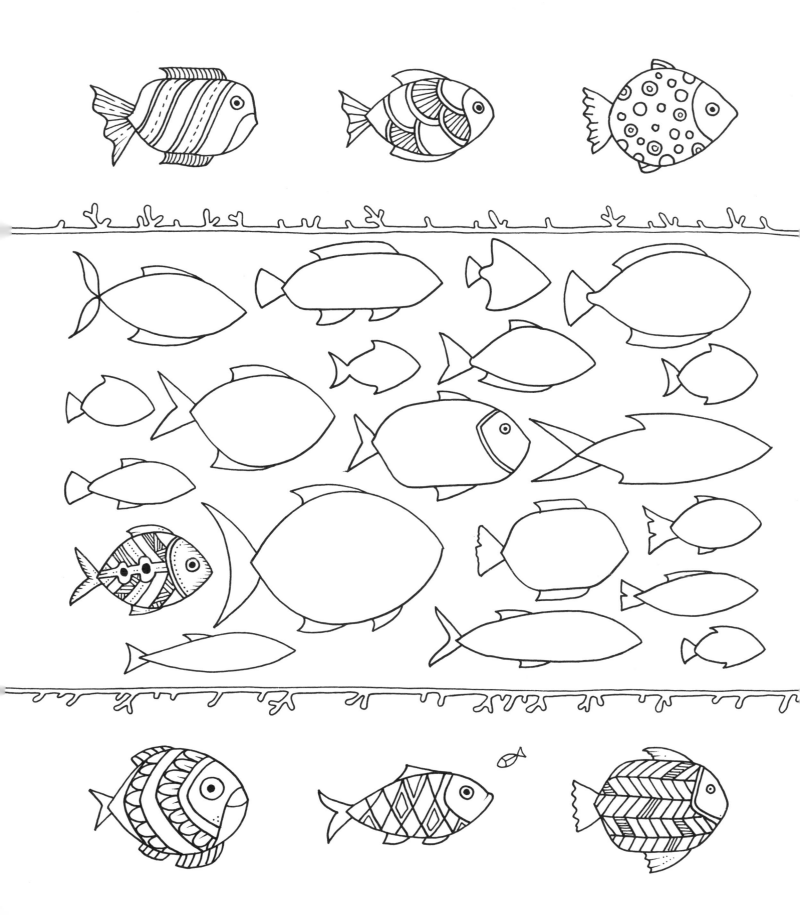

一團海藻

按照下面的步驟來畫出海藻與海膽，還可以另外加上沉在海
裡的寶藏、小魚，或水母到你的作品裡。

在下一頁的輪廓線裡加上
細部，並且在空白處畫上
你自己創作的海藻。　→

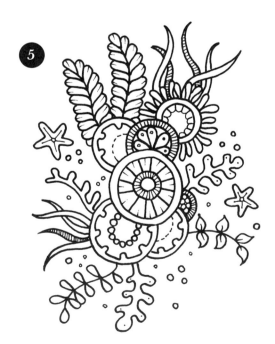

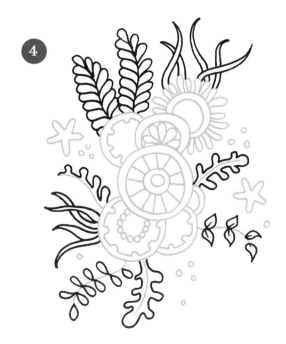

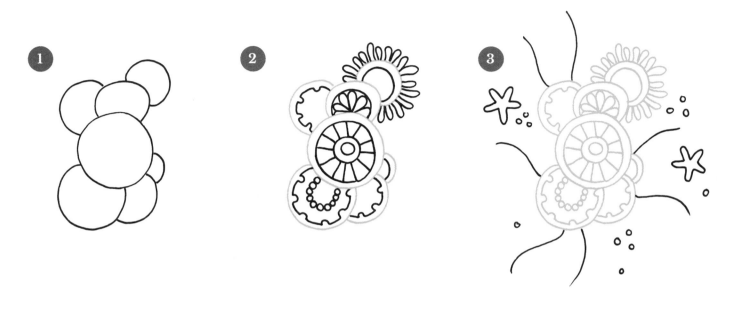

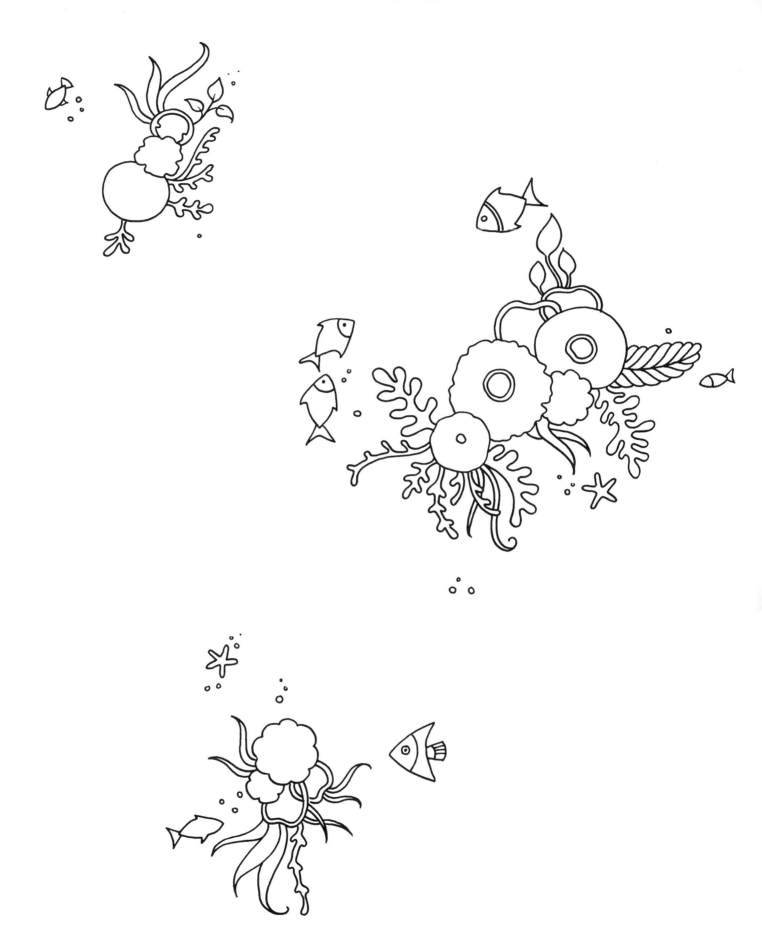

寶藏

沒有裝著一些寶藏，看起來就不像一艘海盜船。下面有一些小東西在各類的圖畫裡都用得著，不論是喜鵲的巢，還是城堡的主樓都適用。

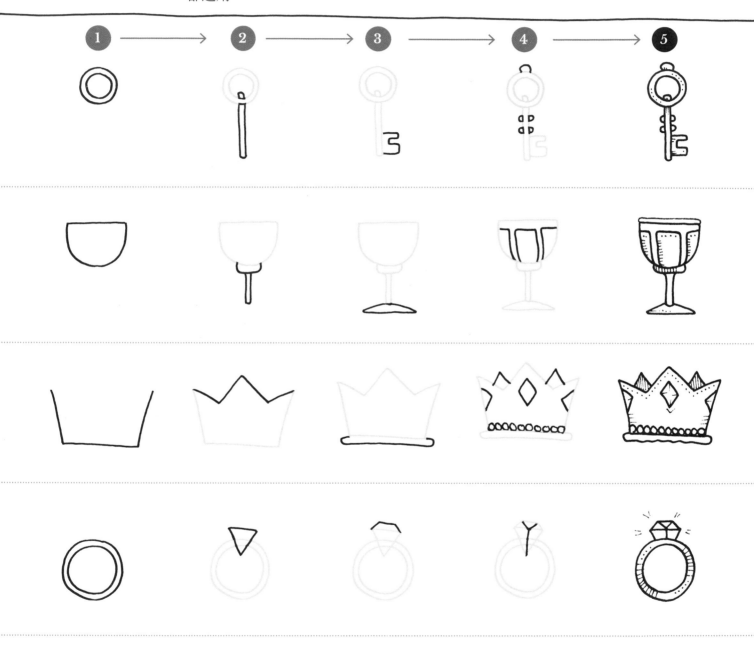

把這一頁畫滿寶藏和小東西吧！

試看看用亮亮筆，來增添一些閃閃發亮的效果。

零碎小物

下面這些小東西非常適合用來增添一絲海洋氣息，可以畫在像是邀請函、賀卡或藏寶圖上。

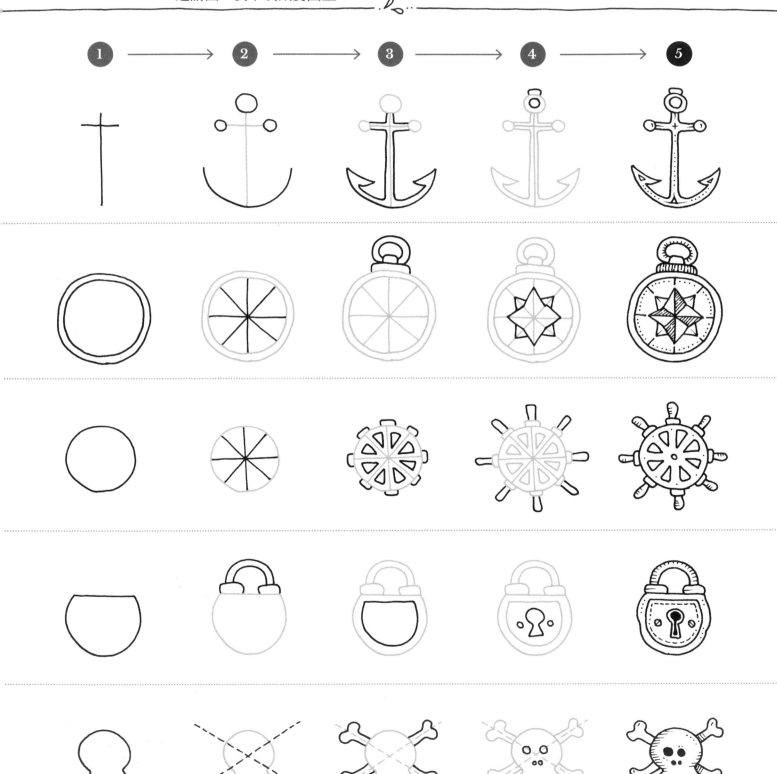

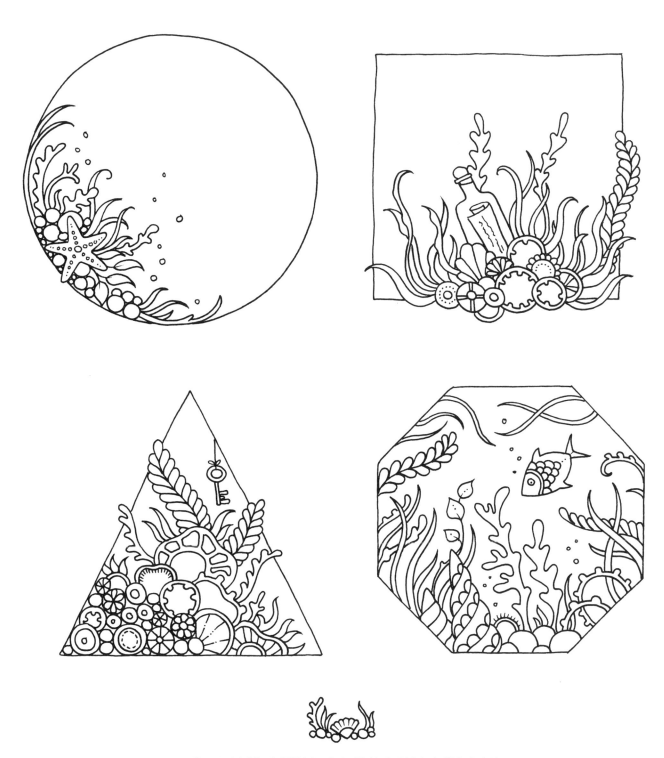

你可以創作出屬於個人獨特的海洋風味幾何圖形。
先畫出一個形狀,接著填上海草、珊瑚跟海底一些令人驚奇的東西。
你可以把這些東西都畫在形狀裡面,也可以讓它們「跑出來」,壓到輪廓線。

螃蟹

螃蟹有好幾對小小的腳和一個大身體，在畫退潮後岸邊留下的水窪時，很適合把它們加上去。我也會用這個技法來畫蜘蛛，是一種畫形狀對稱的小動物的簡單技法。

這個海洋風味的裝飾圖樣也是運用對稱技法畫的，很好用。

在這些簡單的輪廓線裡加上細部，然後在魚上面加上色彩！

→

1 先畫出一條中央線，接著畫螃蟹的身體。

2 不必擔心螃蟹身體有沒有畫得很對稱。

3 在身體的一側加上腳。

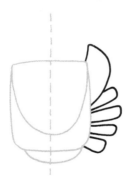

4 再畫上1隻螃蟹的大螯跟4隻小小的蟹腳。

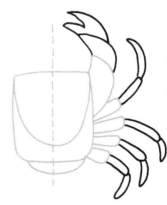

5 拿一張描圖紙，用對稱技法將用右側的蟹腳轉印到左側。

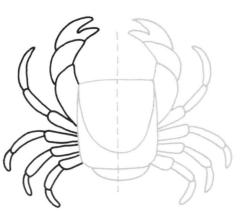

6 用墨水筆描畫一遍，加上細部跟圖樣。最後再擦掉鉛筆的痕跡。

嗨，螃蟹先生！

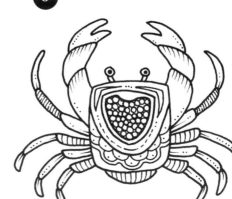

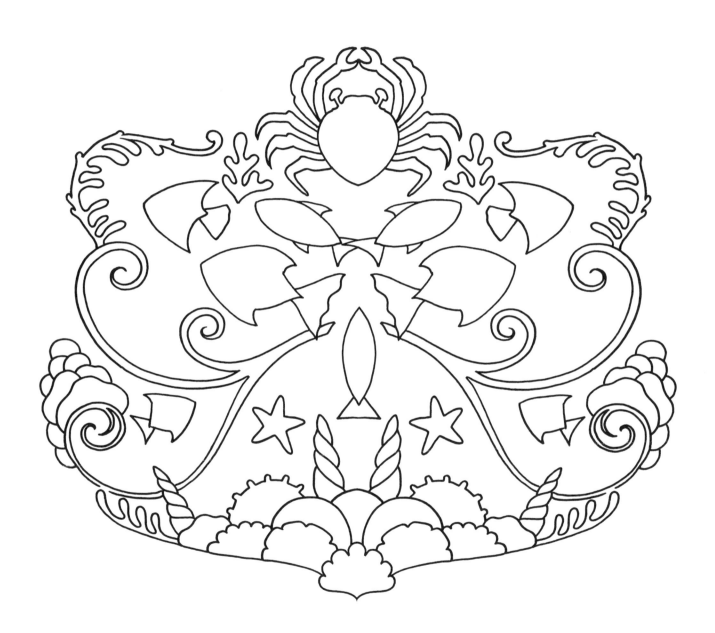

海洋圖樣

我稱這類圖樣是「超棒塗鴉」！先畫出小小的圖形，然後將這個從甲殼動物得來的靈感大大發揮一番，填滿整個畫面。我還喜歡用細字筆畫小小的水窪，畫在像是信封背面、筆記本邊角或火車票上面。

在這個框裡頭，畫上你個人的海洋風超棒塗鴉！

1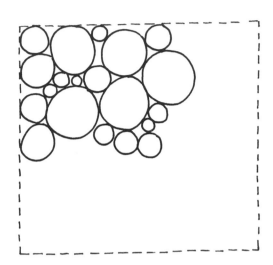

在你想要填滿的空間裡，用鉛筆畫出各種不同大小的圓圈。

2

我喜歡先畫一些大圓圈，然後在空隙處畫滿小一點的圓圈。

3

接著用不同的塗鴉填滿這些圓圈。我都是參考藤壺、海膽、鵝卵石跟貝殼的形狀來發想。

4

最後用墨水筆描畫一遍，然後擦掉鉛筆痕跡，現在，你的超棒塗鴉就只需要塗上顏色即可。

貝殼

所有的貝殼一開始都只有簡單的形狀，但經過幾個步驟，加上一些裝飾，便會搖身一變，成為美麗的海邊小物。

① → ② → ③ → ④ → ⑤

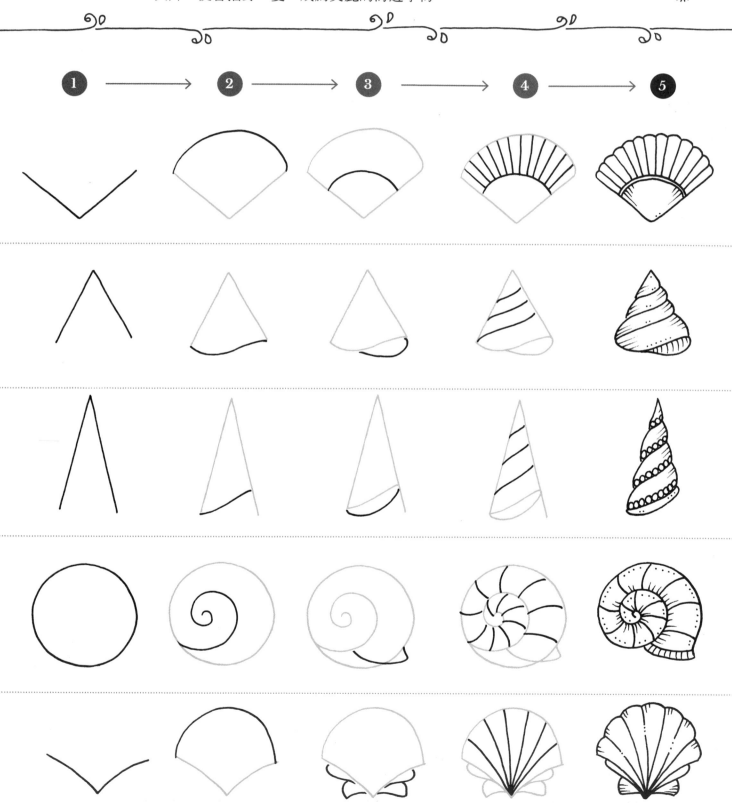

這些花邊都是用對稱技法畫的。我先畫其中一邊，然後用描圖紙（或者電腦也可以！），將圖形轉印到另一邊。一個簡單的漩渦圖形，加上一些小細部，例如貝殼或是葉子，就會變成完美的裝飾邊，很適合放在日誌一開頭、手寫字母旁邊或寫作計畫書上。

海草

海草是海洋的花朵，就像花園裡的藤蔓，很容易就可以學會。一樣先畫出莖的部分，然後畫出海草，你可以運用想像力，將基本的技法做各種不同的變化。

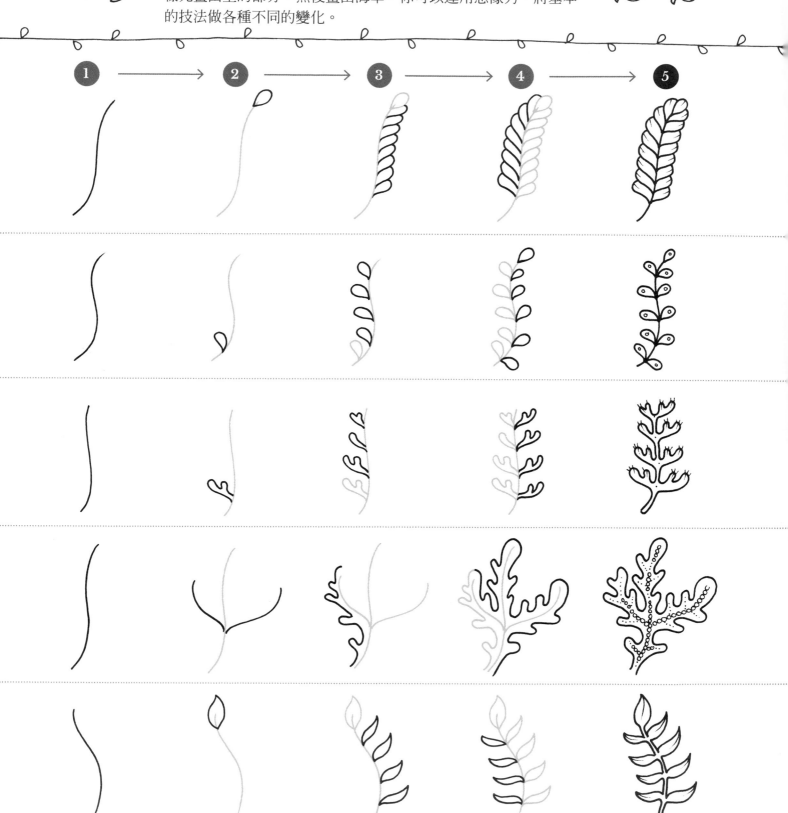

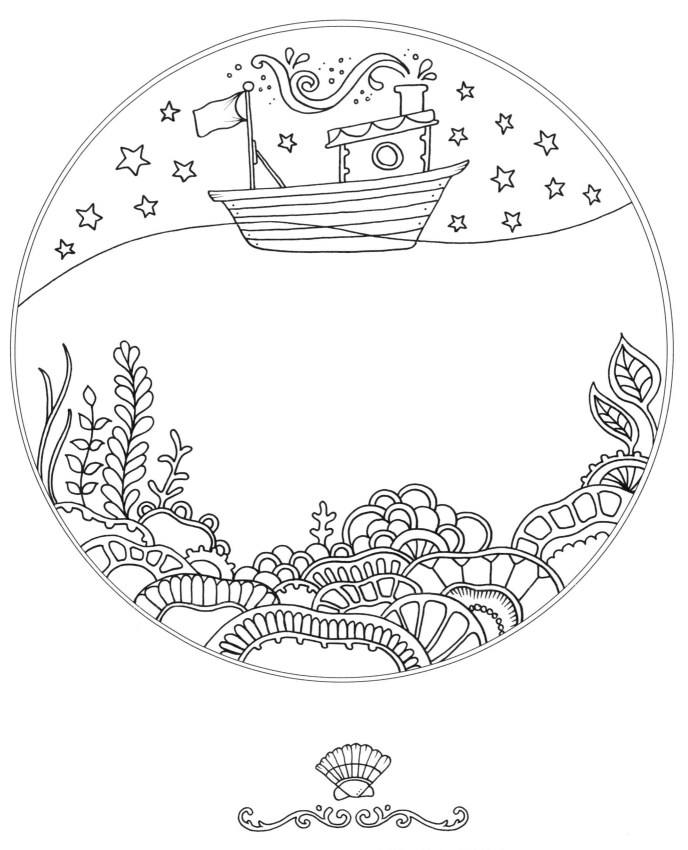

畫上海草、熱帶魚，完成這幅神秘的海洋景物畫，
或許你還可以加上可怕的海洋怪物喔！

瓶中船

我一直都很喜歡瓶中船，因為看起來超神奇的！我會先畫瓶子，再畫船，船可以是海盜大帆船，也可以是簡單的小漁船。

①

用鉛筆畫出瓶身。

②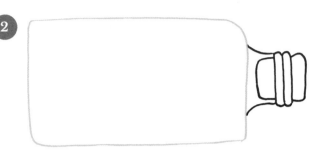

畫上瓶子頸部跟軟木塞。

③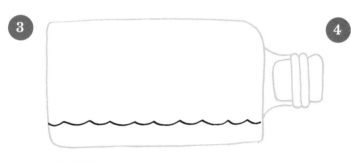

畫出海水。

④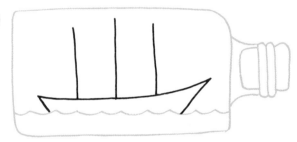

然後加上船！先畫船身，接著畫3條直線，做為桅杆。

⑤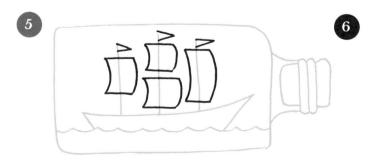

現在加上一些船帆跟旗子。

⑥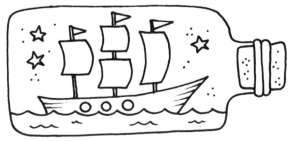

最後用墨水筆描畫一遍，擦掉鉛筆線條。如果喜歡的話，還可以加上一些星星。

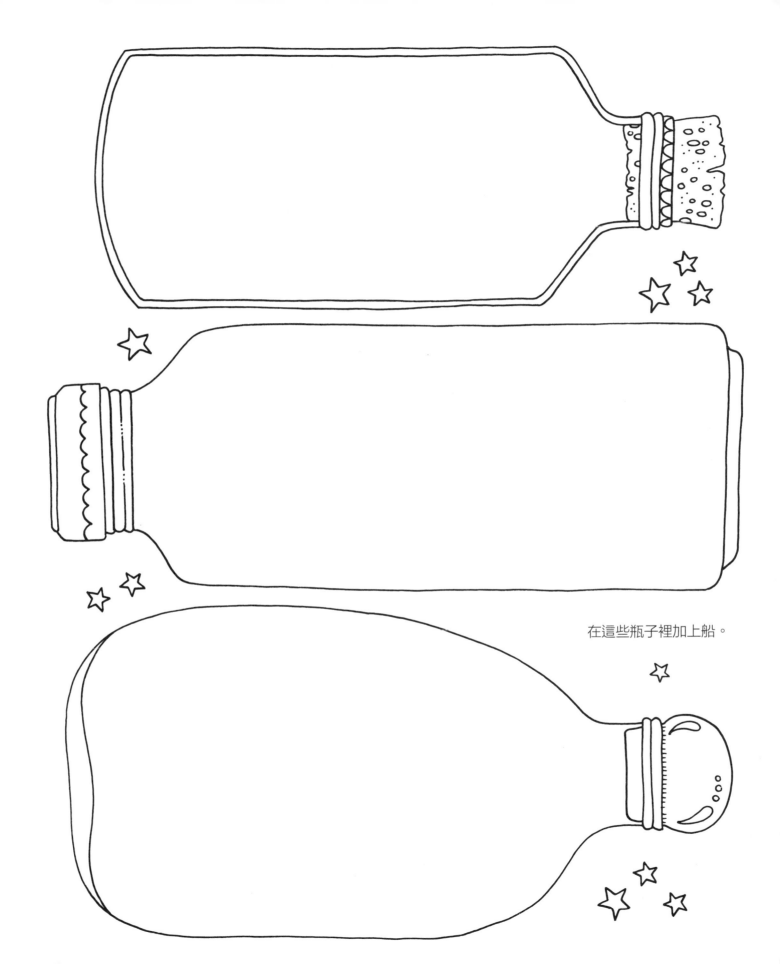

在這些瓶子裡加上船。

海洋主題的裝飾邊

我的裝飾邊圖樣都是先畫出一條線，然後沿著這條線畫出圖樣。
跟著下面的步驟示範圖，畫出屬於你個人的裝飾邊。你可以用這
個技法畫各種主題的裝飾邊，例如：花園、城市，甚至叢林！

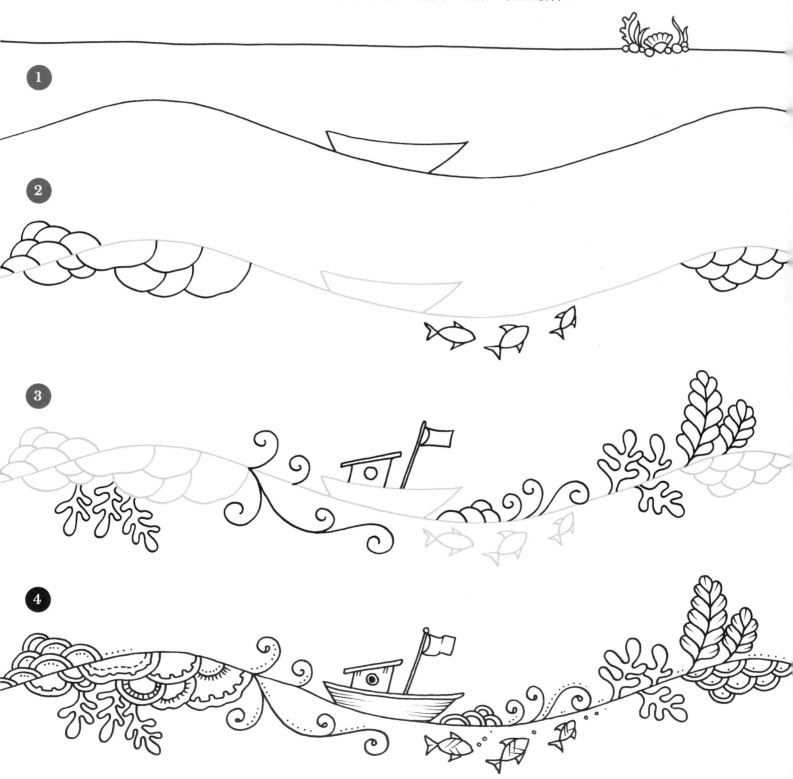

在下面這些裝飾邊，畫上你自己的圖樣。

水母

按照以下的步驟來畫出你個人獨特風格的水母。在水母的身上畫上許多的圖樣，還有加上裝飾，這樣在塗色的時候會非常有趣！

① ② ③

④ ⑤ ⑥

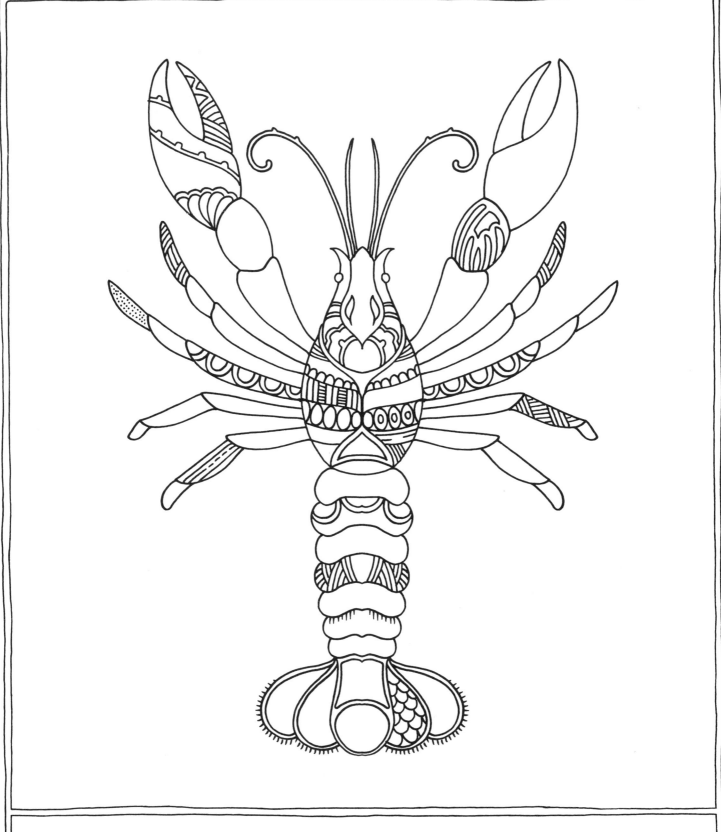

在這隻小龍蝦上面畫上圖樣，然後塗上顏色，
讓它生動起來。

Forest

森林

落葉

不論是畫森林，還是畫邊角的一小撮落葉，畫葉子的基本技法都是一樣：先畫出葉柄！我喜歡在橡樹葉子的彎曲邊緣加上一些小點點，這類的小細部可以讓畫作顯得別有風味。

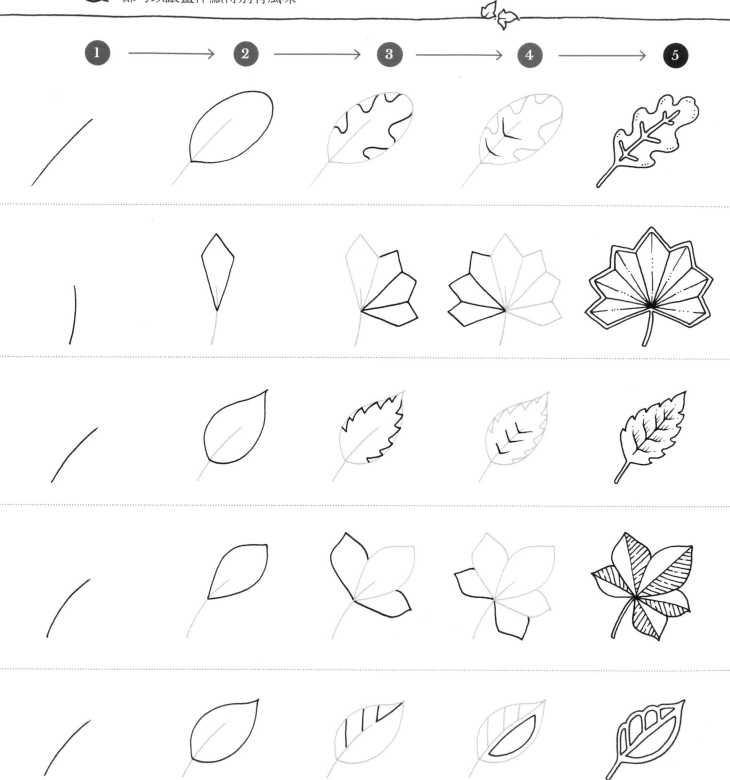

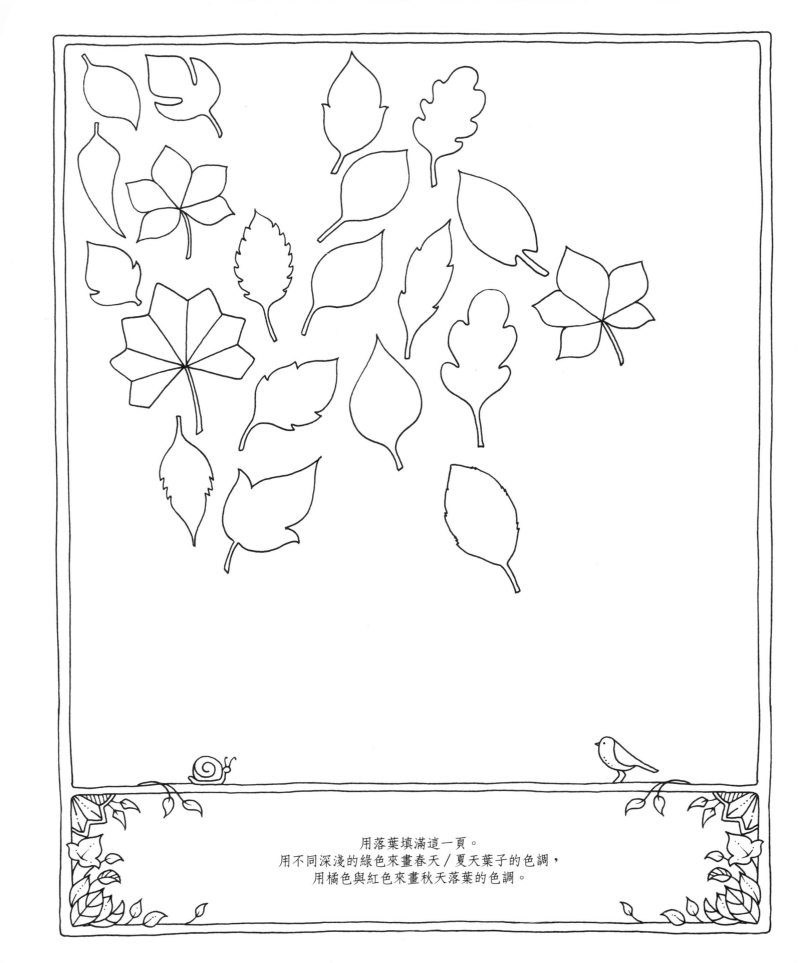

用落葉填滿這一頁。
用不同深淺的綠色來畫春天／夏天葉子的色調，
用橘色與紅色來畫秋天落葉的色調。

野花

有一些細部可以讓這些美麗的花朵顯得格外不同，但畫法超級簡單：一樣是先畫莖，然後畫花跟葉子。試試看把不同的葉子與花組合起來，創作出你個人獨有的野花品種。

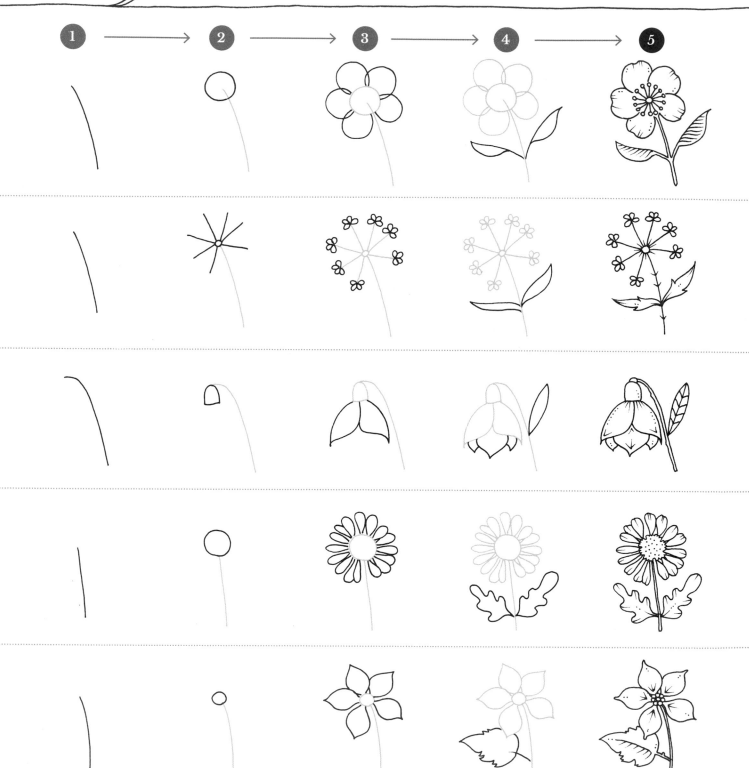

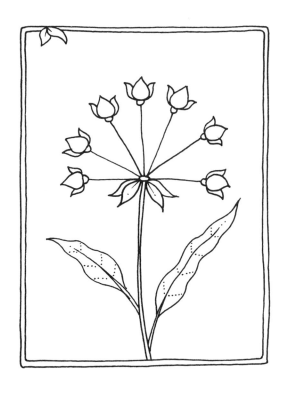

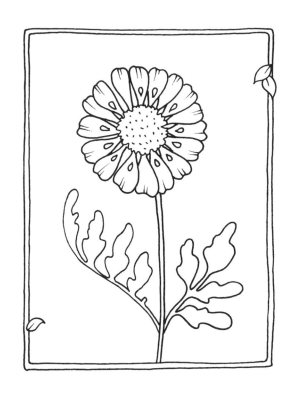

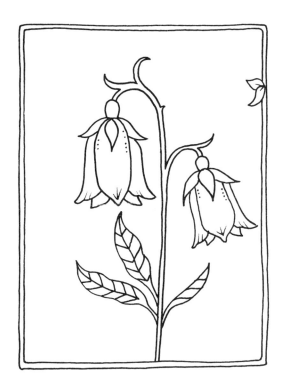

塗上色彩，讓這些野花看起來生動靈活。
可以翻閱跟花園或植物有關的書籍，
做為塗色時的參考。

擬葉螽

這個技法也可以用來畫小蟲、鳥跟動物。先畫出蟲子的輪廓線,然後用葉子、花跟裝飾邊把裡面填滿。先練習畫形狀對稱的小蟲或蝴蝶,會是不錯的開始。

小訣竅:最後可以用金屬色中性筆或亮亮筆來加添一些神秘的氣息。

1

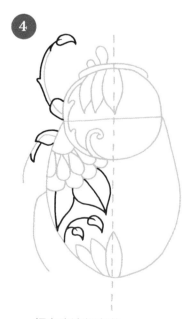

先畫出頭部跟身體。

2

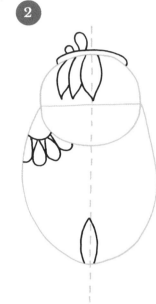

先在蟲子的半邊加上葉子細部就好。

3

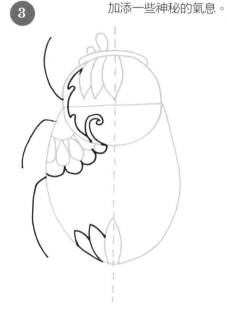

繼續加上其他細部。

4

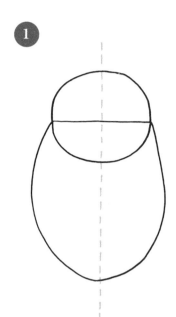

把左半邊都畫滿。

5

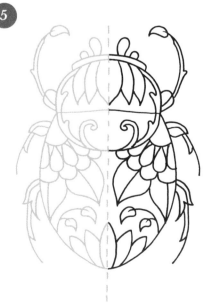

用描圖紙和對稱技法,把左半邊的圖形轉印過來。

6

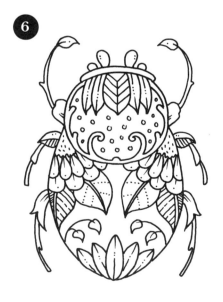

最後用墨水筆描畫一遍,擦掉鉛筆痕跡。

在這隻蜻蜓的輪廓線裡，
加上裝飾邊、花跟葉子，
然後塗上顏色。

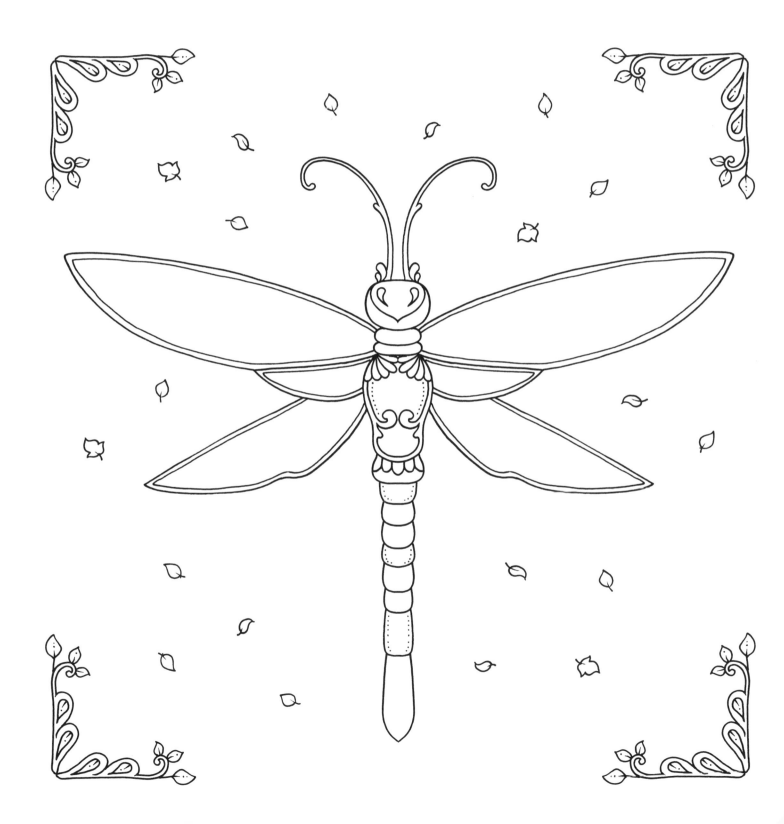

蘑菇和傘菌

在這個充滿魔幻氛圍的森林地上，畫上一簇簇蘑菇和傘菌。

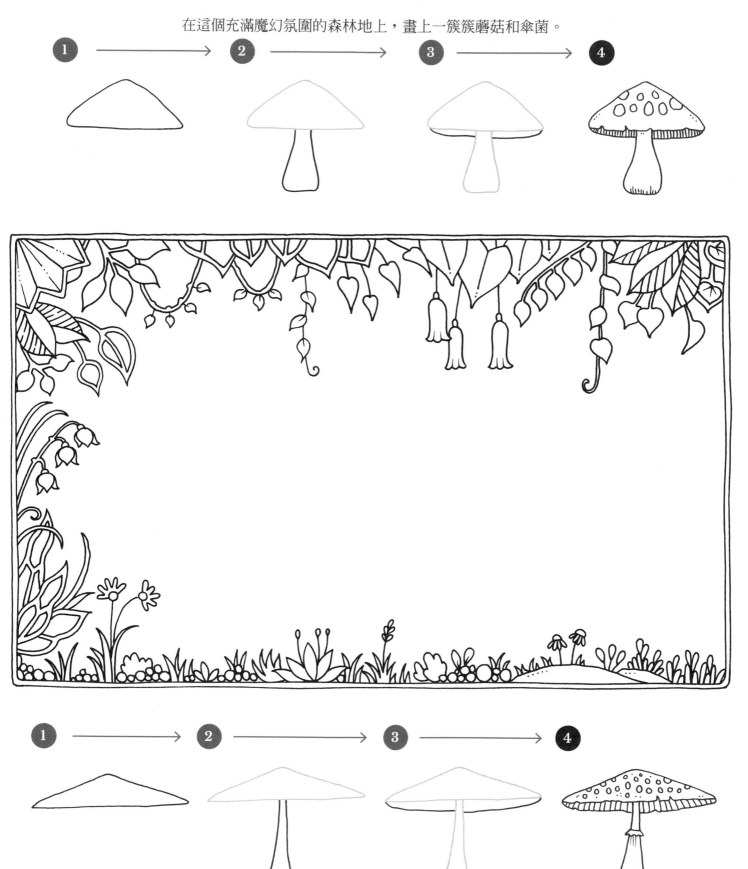

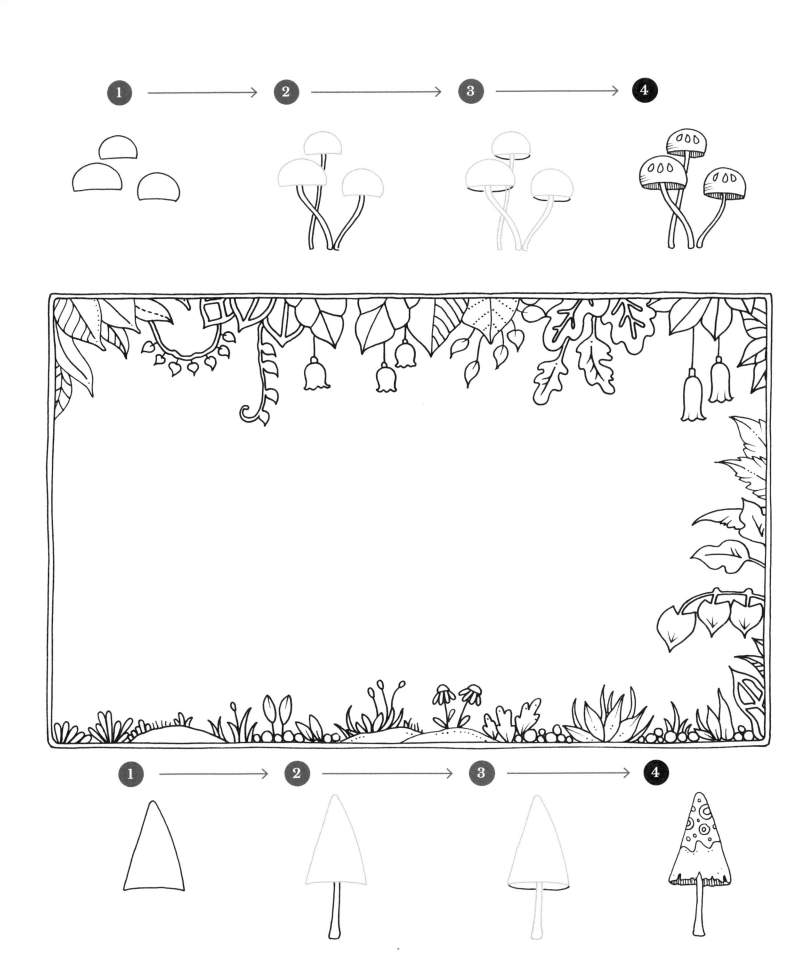

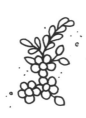

在森林裡發現的東西

在森林裡會發現非常多的寶物，從幸運草到神奇的提燈都有可能。以下是其中幾項的畫法。

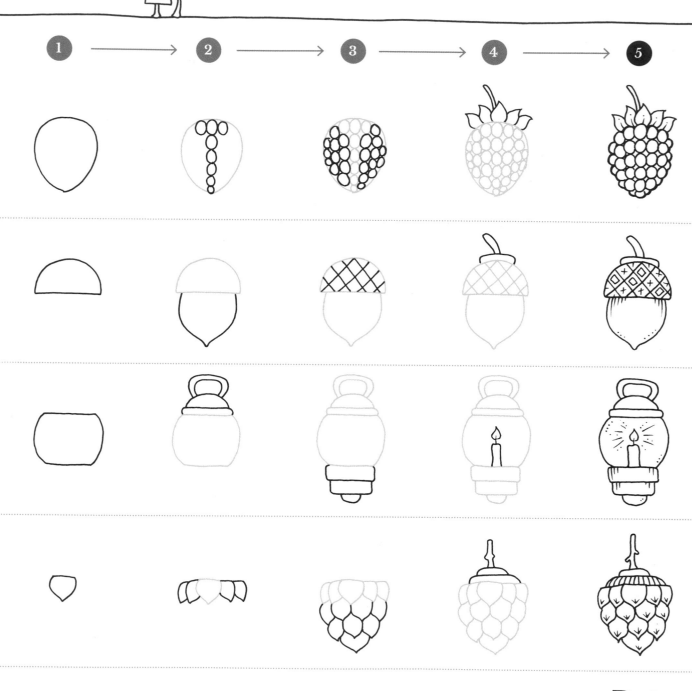

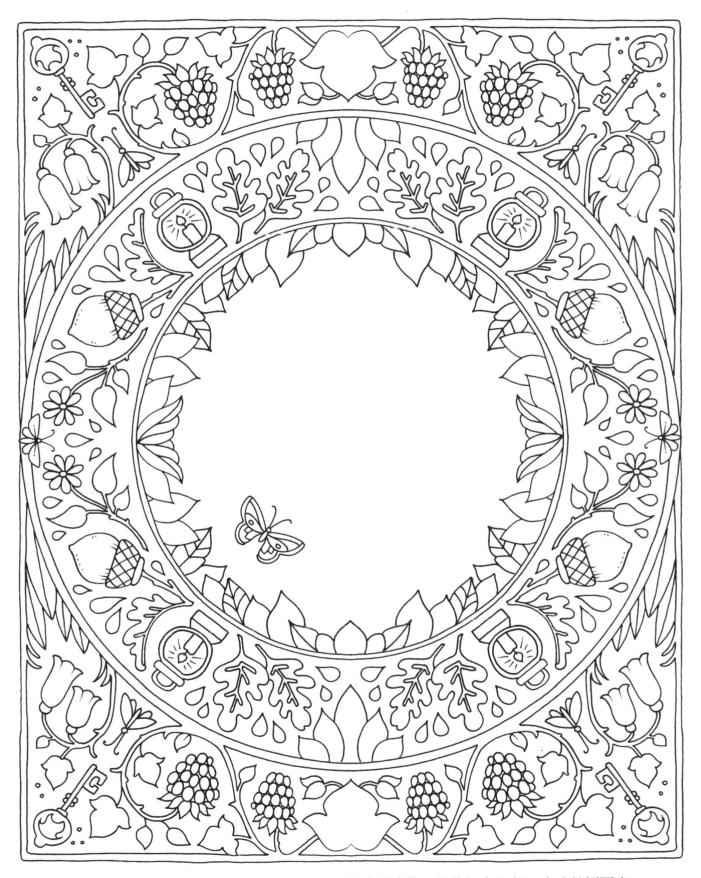

在這個魔幻的森林中心會有什麼呢？畫出這個聚焦之物，然後加上細部，完成整幅圖畫。

藤蔓

我喜歡畫有很多葉子的藤蔓爬上城堡的牆壁，或者環繞著樹幹攀爬。
一開始先畫出莖和一片葉子，然後畫的時候讓藤蔓自然地蔓延開來。

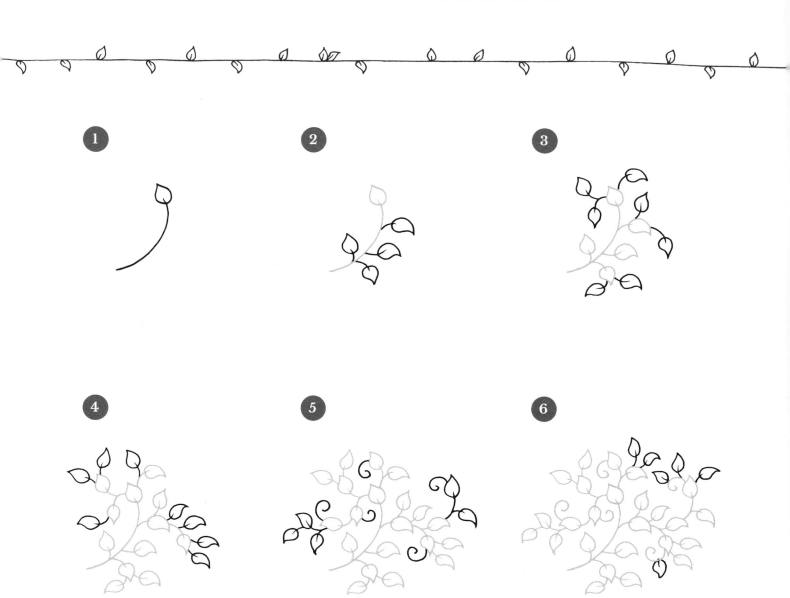

把這一頁用藤蔓填滿！
試試看在葉子中間加上一些小細部，
像是藏在當中的鑰匙、蝴蝶，或者鳴鳥。

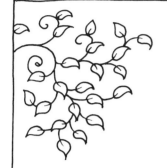

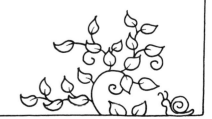

蕨類植物

我喜歡長在森林地面上這些細緻的小小蕨類植物。它們畫起來真是
賞心悅目。一樣先從莖開始畫起，然後再畫上許多的小葉片。

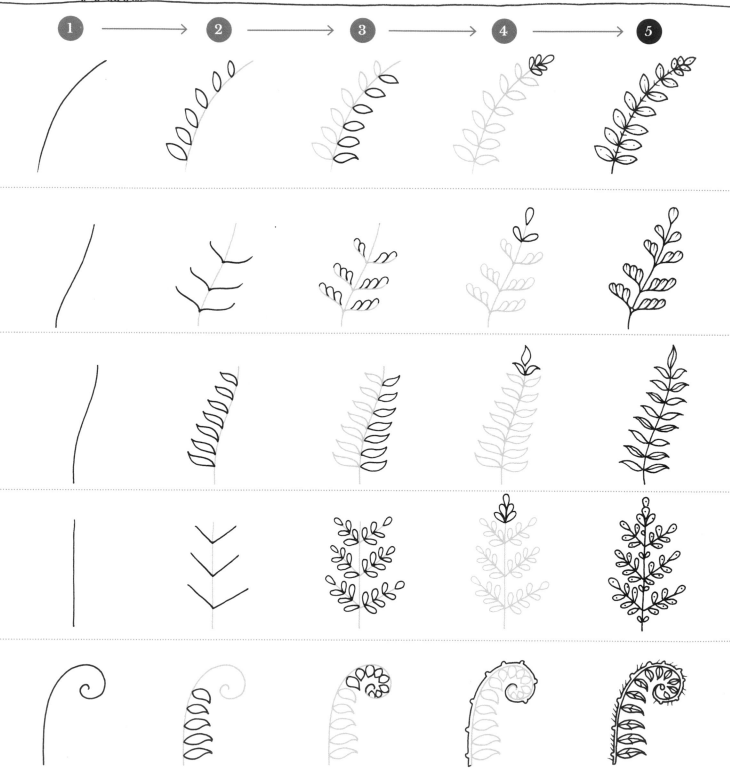

試試看用不同的蕨類圖形跟葉子形狀，
創作出你個人獨特的蕨類植物。
以下是一些可供參考的畫法。

邊框

一個美麗的邊框可以讓一幅圖畫大為改觀。我喜歡在方格紙上畫草圖，因為上面的格線可以幫助我畫出直線。畫好之後，我會用墨水筆把圖轉畫到白紙上。一開始練習畫邊框時，正方形是最容易上手（長方形會有一些難度）！

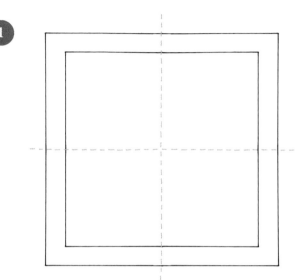

先在方格紙上畫出一個大的正方形，然後在裡面畫一個較小的正方形，這樣就有一個邊框產生了。

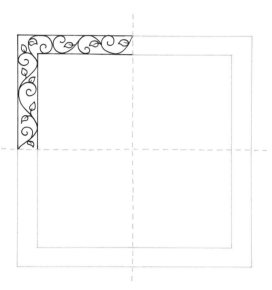

將正方形分成四等分，先畫左上角這一塊的裝飾邊。

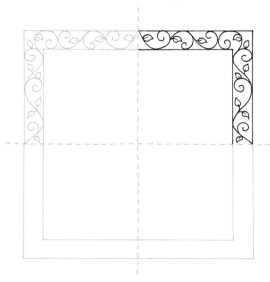

用描圖紙跟對稱技法，將左上角的圖形轉印到右上角。

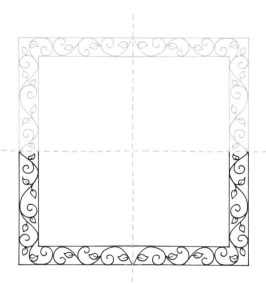

接著將上半部的圖形轉印到下半部，這樣整個邊框就完成了。最後再用墨水筆描畫一遍，並擦掉鉛筆線條。

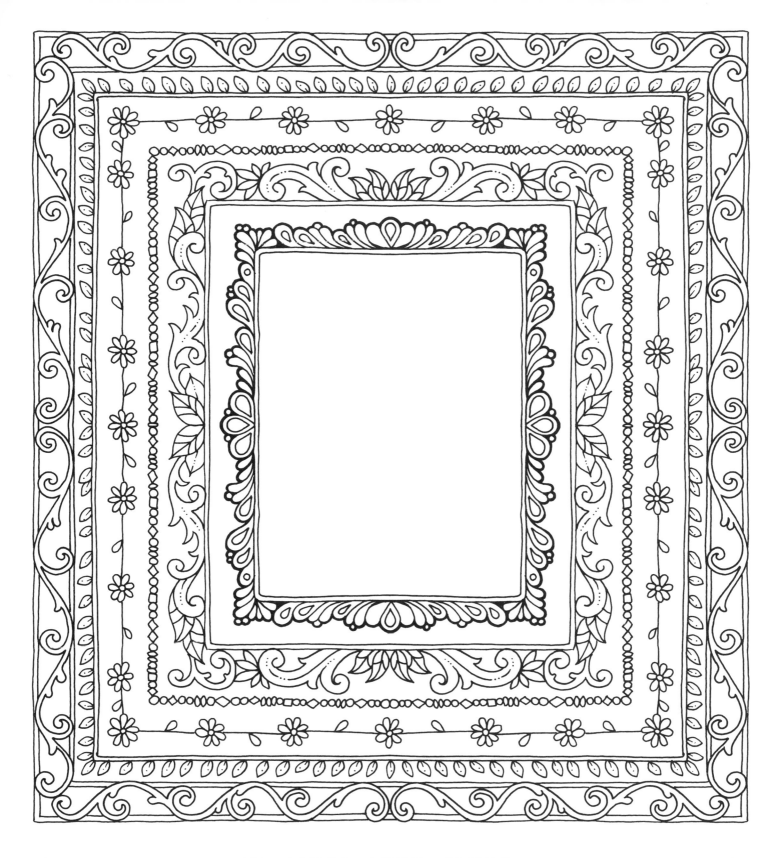

 邊框可以畫得非常具有裝飾性、滿佈裝飾花邊，
也可以畫得很簡潔、單純。參考以上的圖形，
然後創作出你自己的獨特邊框。

樹

要畫出一棵完美的樹，我的絕招就是描圖紙！當然樹並不是很對稱，但我超愛用這個
技法畫出那種比例上的平衡感——令人覺得非常地平靜！

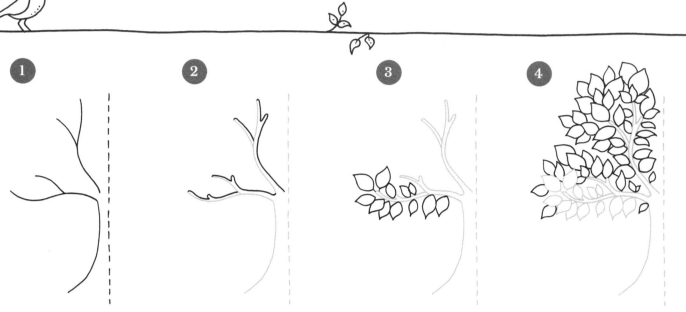

1 先畫一條垂直的對稱線，然後在一側畫出樹幹跟樹枝。

2 再畫出一些線條，讓樹枝看起來粗一點。

3 接著畫上各種不同形狀和大小的葉子。

4 把樹的一側都畫滿葉子。

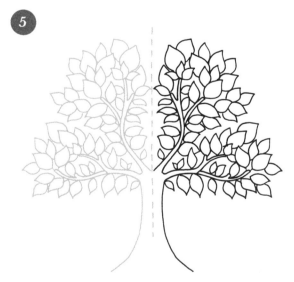

5 用描圖紙把左邊的圖轉印到右邊。

現在有一棵完整的樹產生了，但是中間兩邊葉子對接的部分還留有一些空隙。

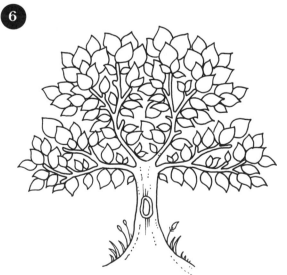

6 在這中間的空隙另外加上一些葉子，然後用墨水筆把圖描畫一遍。

可以再加上一些細部，例如松鼠的窩，跟一些小草。

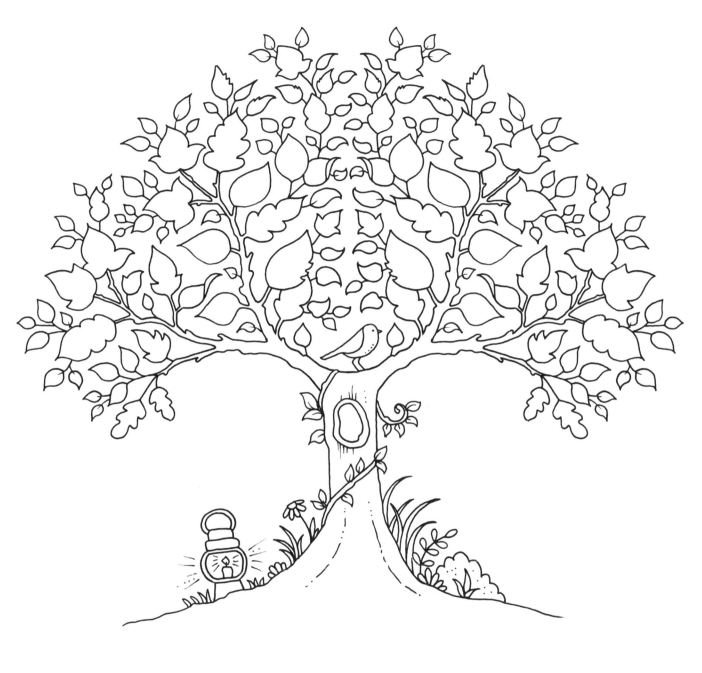

我喜歡在一棵樹上畫許多不同的葉子。當運用想像力來畫時，
是沒有任何限制的！
你會用什麼顏色來讓這棵樹充滿生命力？記住這點：
葉子不必是綠色的。

神秘的門

森林裡都會有一扇神秘的門。你可以把門隱藏在樹樁、傘菌或被青苔覆蓋的石頭之間。加上一些小細部，像是攀爬在門框周圍的長春藤，或者幾顆星星，會讓你的門增添些許神秘的氣息。

①

先畫出一個簡單的拱門。

②

加上門框和一條水平線。

③

接著畫門前的台階，跟幾條對角線。

④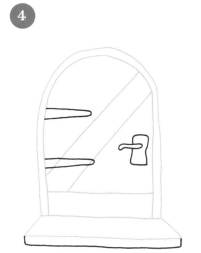

畫上門把跟鉸鏈。

⑤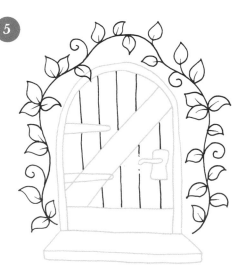

在門框周圍畫一些藤蔓。

讓一些葉子蓋到門邊上，看起來會很自然。

⑥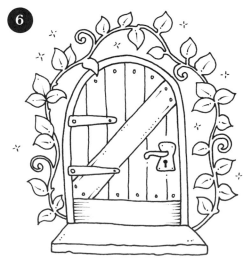

最後用墨水筆描畫一遍，並且加上許多細部。不要忘記要畫上鑰匙孔！

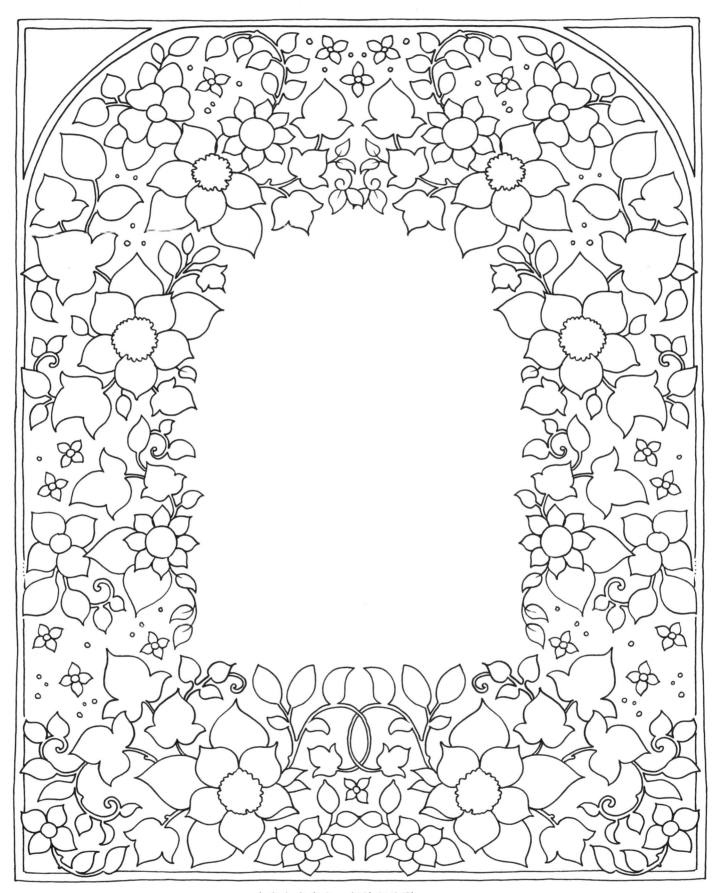

在空白處畫上一個神秘的門。

貓頭鷹

貓頭鷹畫起來超讚的。先從它們的大眼睛畫起，接著畫身體，然後再畫
羽毛跟圖樣的部分。在羽毛上畫上圖樣，就會產生很多小小的、錯綜複
雜的形狀，非常適合著色。

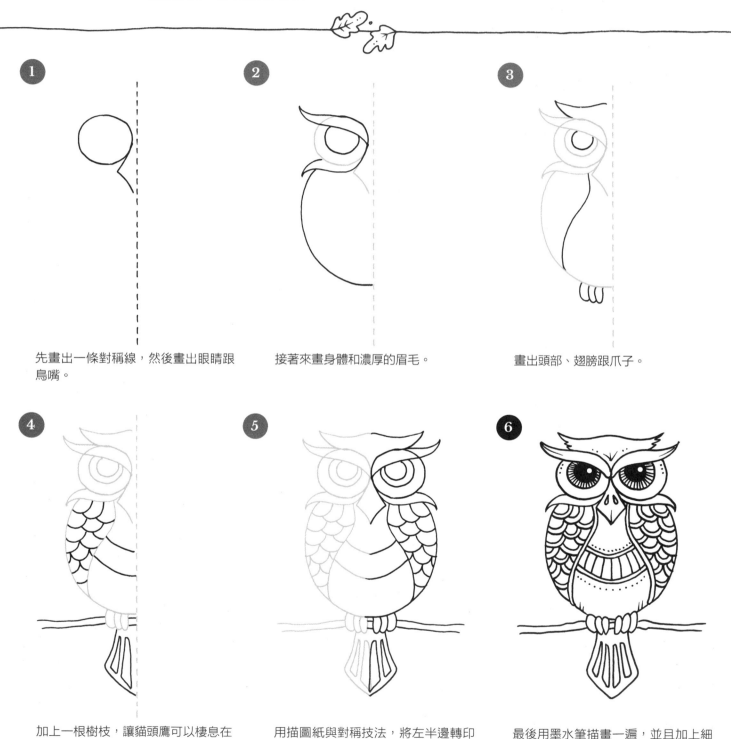

1
先畫出一條對稱線，然後畫出眼睛跟
鳥嘴。

2
接著來畫身體和濃厚的眉毛。

3
畫出頭部、翅膀跟爪子。

4
加上一根樹枝，讓貓頭鷹可以棲息在
上面，然後畫出羽毛和尾巴。

5
用描圖紙與對稱技法，將左半邊轉印
到右半邊，形成一隻完整的貓頭鷹。

6
最後用墨水筆描畫一遍，並且加上細
部，還有把眼睛塗上黑色。

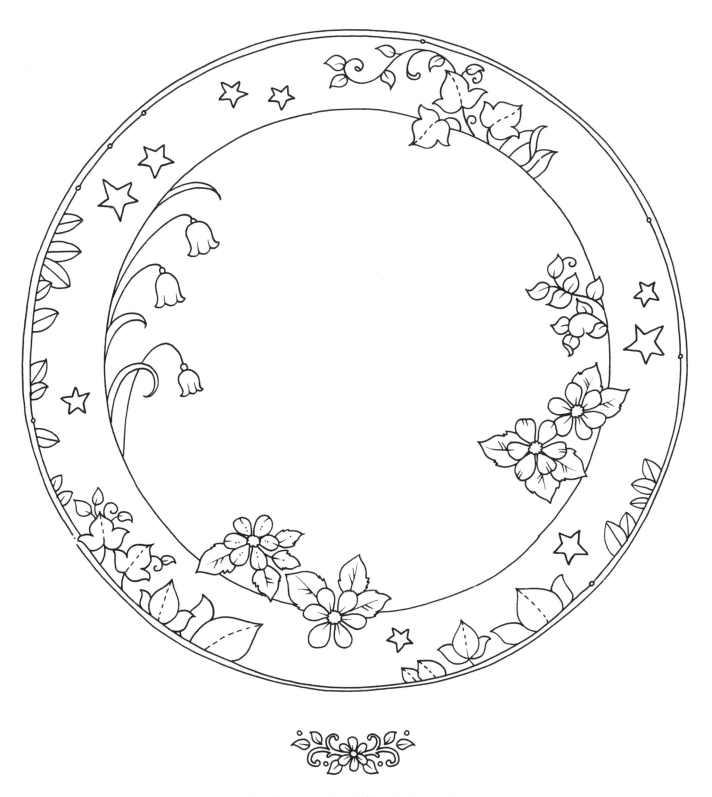

像這樣的邊框很適合用來搭配森林裡的動物。
你會在裡面畫什麼？貓頭鷹？狐狸？野兔？
完成這幅畫，然後塗上色彩。

鳥

我要跟各位講一個秘密：我以前一直覺得鳥很難畫。我擔心畫出來的鳥，身體太肥，翅膀太小，看起來根本就不會飛的樣子。後來我想到，這些鳥也是我自己創造出來的，所以我可以用任何想像的方式來畫。

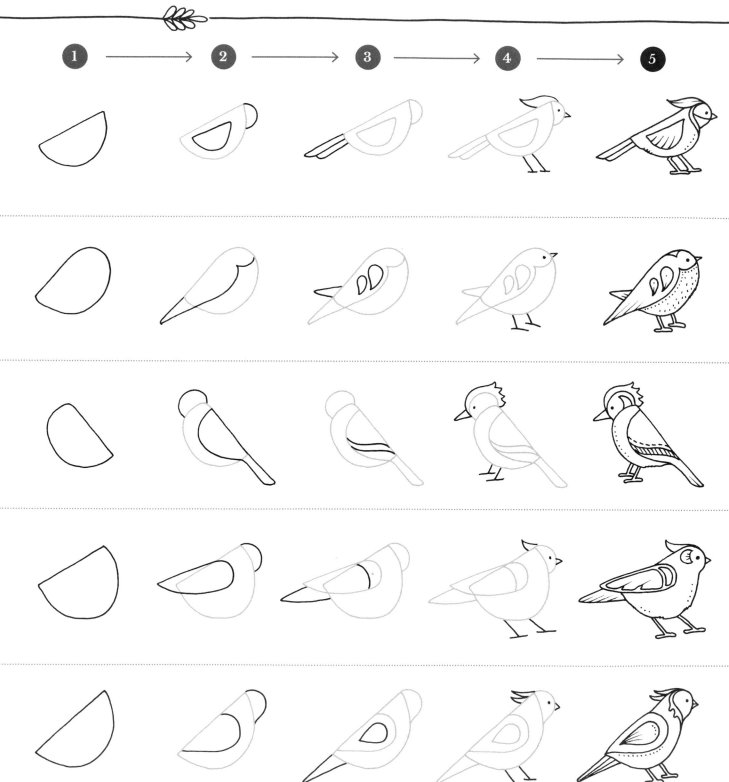

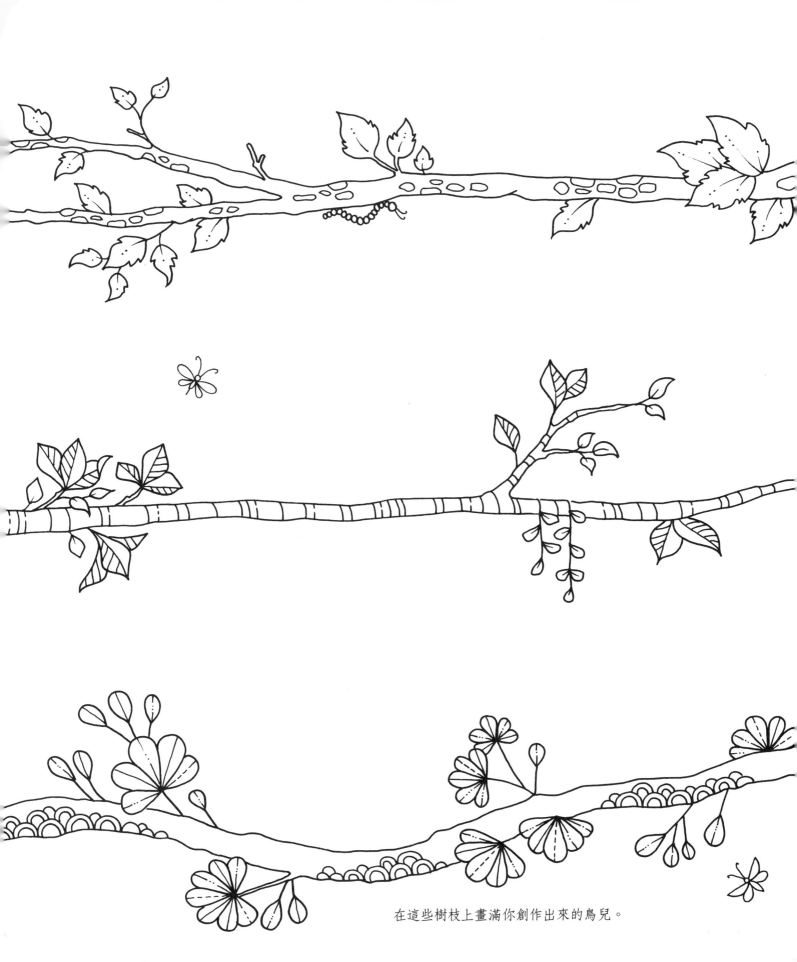

在這些樹枝上畫滿你創作出來的鳥兒。

森林花環

我喜歡這種簡單的花環。單單畫這種花環就很美麗，或者也可以做為
手寫字的邊框，裡面放上你名字的起首字母或公司名稱，非常適合用
來搭配文具、邀請函與logo標誌。

1 先畫一條垂直的對稱線、一個半圓形（我會用圓規畫）和一根小小的藤蔓。

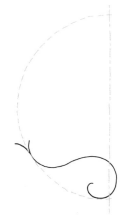

2 接著畫一些各種大小不同葉子。

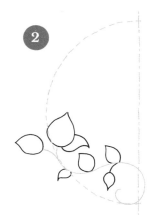

3 繼續畫上更多的葉子、芽，以及彎曲的小捲鬚。

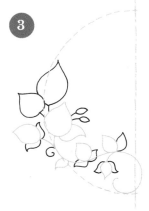

4 畫上一些花朵和小藤蔓。

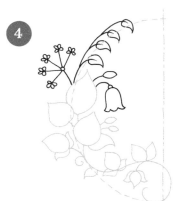

小訣竅： 藤蔓捲曲的莖會在中央處交叉，要擦掉上面跟下面交叉的線條，這樣才會看起來是交錯的。

5 用描圖紙將這半邊轉印到另一邊，完成一個對稱的圖樣。

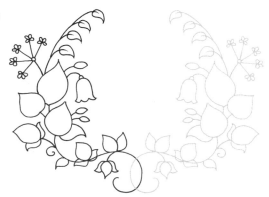

6 然後用墨水筆描畫一遍，擦掉鉛筆痕跡。

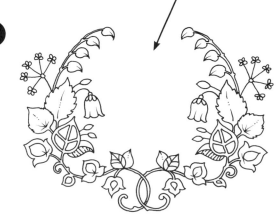

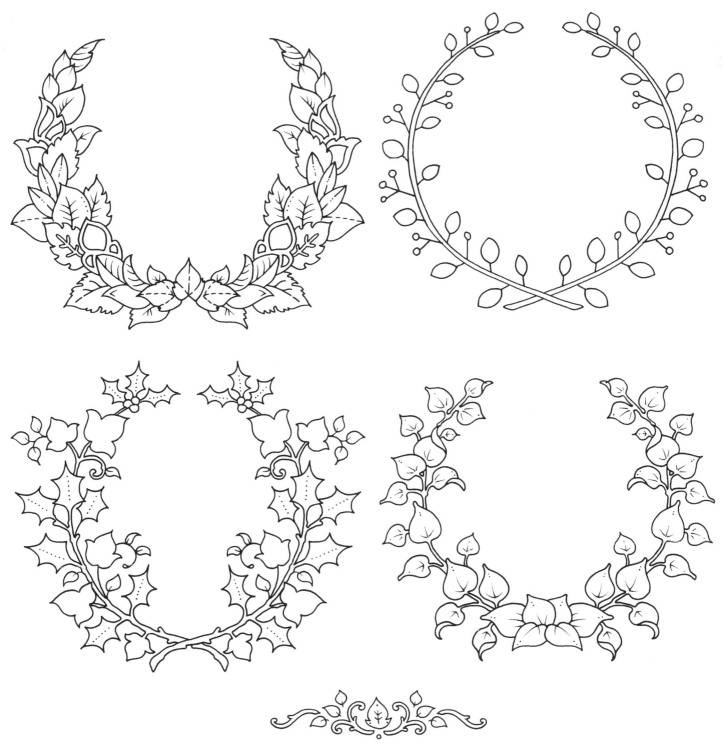

這些花環都是用基本的技法畫的，只不過把葉子的形狀跟細部做了一些
變化，這樣就可以產生出許多不同的花環樣貌。

接下來就請大家畫出個人獨特的森林花環囉！

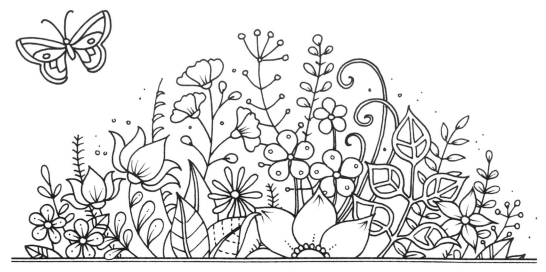

The End

尾聲

本書已到最後的結尾了，不過我希望這只是各位畫畫旅程的開端。

繼續加油。

創造力跟信心有關，與天賦無關。
天天練習，不要怕犯錯，畫讓自己覺得開心的東西就好。
不要忘了去看看我為本書特別製作的隱藏版參考資料庫，請至以下網址查看：

www.johannabasford.com/howtodraw

我等不及想看到各位美麗的創作。

Johanna x.

喬漢娜・貝斯福